LE LIVRE DES AMUSETTES

LA
SCIENCE EN FAMILLE
Revue illustrée
DE VULGARISATION SCIENTIFIQUE
Un an : 6 francs
118, Rue d'Assas, 118
PARIS

LE LIVRE

DES

Amusettes

PAR

TOTO

CONTENANT 104 AMUSETTES ET 43 PLANCHES

PARIS

CHARLES MENDEL, Editeur

118 ET 118 bis, RUE D'ASSAS

—

Tous droits réservés

PHOTO-REVUE
Journal des Amateurs de Photographie
1 franc par an
118, Rue d'Assas, 118
PARIS

LE LIVRE DES AMUSETTES

Par TOTO

PRÉFACE

Ne croyez pas, bon et naïf lecteur, que ce livre ait été fait par un académicien, ou par un normalien ou même par un pion, il n'en est rien ; c'est moi, simple potache, qui l'ai composé et ce qu'il m'a coûté de plaisir et de peine à la fois ou plutôt tour à tour, je vais vous en donner une idée.

Il est bon d'ailleurs, avant tout, de me présenter à vous. Je m'appelle Toto, j'ai douze ans et mon professeur dit de moi : — « Si ce petit n'était pas si paresseux, il serait le premier de sa classe car il est bien intelligent ! » Et savez-vous à quoi il a reconnu mon intelligence ? A ces amusettes que je faisais pendant les études au lieu de faire mes devoirs et que je réunis en volume aujourd'hui. Il y en a une centaine, ce qui veut dire que j'ai eu cent plaisirs différents payés par autant de pensums. Pensums stupides qui m'abrutissaient et ne m'encourageaient pas au travail, au contraire.

Et en passant, je dois vous dire que j'ai des idées particulières sur les punitions que l'on donne aux enfants, (j'ai eu le loisir de les apprécier, j'ai été si souvent puni,) et je vous demande la permission de les exprimer. Je trouve que la façon de punir est idiote et qu'on ne procède pas pour l'enfant

comme pour l'homme. — Un homme a volé, on le met en prison, et là, il ne peut plus voler puisqu'il est retranché de la société ; en outre on l'oblige à travailler, on lui apprend à gagner sa vie ; sa punition lui a donc été utile, puisqu'on lui a donné les moyens de ne plus la mériter. Pour l'enfance c'est autre chose : la paresse se punit par le pensum. Et qu'est-ce que le pensum ? Une corvée idiote qui n'apprend rien à l'enfant et qui le décourage. Ne ferait-on pas mieux de lui donner une punition dont il profiterait et qui l'intéresserait en même temps ? Ainsi moi, par exemple, j'ai été puni pour avoir fait des cocottes en papier pendant la classe ; si au lieu de me faire copier cent lignes que je n'ai pas comprises, on m'avait obligé à faire des amusettes en papier pendant une heure, on aurait utilisé mon ingéniosité, développé mon habileté et en même temps on eut intéressé mon esprit, ce qui n'eut pas empêché que ce divertissement eut été une punition, car le paresseux est rebelle à tout travail imposé. Mais à quoi, direz-vous, peut-il être utile qu'on sache faire une cocotte en papier ? Evidemment cela ne servira pas pour entrer à l'Académie, mais le papetier qui a inventé les enveloppes a peut-être commencé par confectionner des cocottes et des petits bateaux.

Pour revenir à mon sujet, j'ai donc passé mon temps d'études en amusettes de toutes sortes ; à la fin de l'année je n'ai pas eu de prix et on m'en a récompensé en me privant de tous les plaisirs des vacances. Supprimés les bains de mer, les promenades, les spectacles, les distractions de toutes sortes. On m'a consigné à la maison paternelle avec une vieille gouvernante qui me laissait à peu près faire tout ce que je voulais.

C'est alors que j'eus l'idée d'appliquer sur moi-même mon système pénitentiaire et que je me suis dit : Les amusettes m'ont perdu, eh bien elles me réhabiliteront. Je veux en faire un livre qui prouvera que je ne suis pas si cancre qu'on le dit. A coup sûr, il ne me fera pas passer pour un

savant, mais il montrera mon intelligence et mon ingéniosité.

Et je me mis à l'œuvre.

Si, quoique paresseux, j'avais été complètement ignorant, je n'aurais pas pu venir à bout de la besogne que je m'étais donnée, mais je sais un peu de tout, je connais l'orthographe, le français, un peu de mathématiques, de physique, de chimie, tout cela superficiellement il est vrai, mais enfin d'une façon suffisante pour me faire comprendre. J'ai, en outre, quelques notions de dessin ce qui m'a permis de compléter mes explications.

Lorsque mon travail fut terminé, j'ai eu un remords. Je me suis demandé si ce recueil d'amusettes qui m'a fait punir ne serait pas un livre subversif destiné à faire punir d'autres enfants aussi frivoles que moi. Mais j'ai réfléchi, qu'au bout du compte, ce n'était pas un livre scolaire, que mon droit était absolu de le publier et que même il rendrait un grand service pendant les vacances aux enfants qui ne savent pas s'amuser. J'ajoute qu'à ce titre il est indispensable et que *le besoin s'en faisait généralement sentir !*

Je le lance donc dans le public avec une entière confiance. Je suis sûr qu'il sera apprécié comme il mérite de l'être, et qu'un jour même les papas et les mamans me remercieront, quand ils le consulteront pour distraire leurs petits enfants.

<div align="right">**TOTO.**</div>

P.-S. — Peut-être trouvera-t-on dans ce recueil des expressions et des explications qui ne sont pas de mon âge, n'en soyez pas étonnés : Papa a revu mon manuscrit.

AMUSETTES AVEC DU PAPIER

AMUSETTES AVEC DU PAPIER

LA COCOTTE (*Planche 1*)

La plus connue est la cocotte. Il y a des enfants qui la font avec beaucoup d'adresse, mais comme il y en a d'autres qui ne savent pas comment s'y prendre, nous allons essayer de les diriger. Tout d'abord il est bon de faire tous les plis avant de commencer l'opération, chaque pli devant se rabattre de tous les côtés. Vous prenez donc une feuille de papier carrée et vous faites tous les plis indiqués dans la figure n° 1.

Votre feuille de papier étant ainsi préparée vous la pliez par les quatre angles.

D'abord en superposant l'angle A sur l'angle B (fig. 2).

Ensuite en superposant l'angle D sur l'angle C (fig. 3).

Ceci fait, vous dépliez le papier et vous rabattez les quatre angles A B C D sur O qui est le centre du carré (fig. 4).

Vous relevez ensuite les sommets des angles A B C D sur les quatre côtés du carré ce qui vous donne un carré intérieur entouré d'un cadre E F G H (fig. 5).

Vous pliez ensuite en dehors les quatre côtés de ce cadre aux angles A E D — D H B — B F C — C G A (fig. 6). Le verso doit donner la figure 7.

Vous redépliez alors ces quatre angles et vous retrouvez la figure 5.

Ensuite, pinçant entre vos doigts deux des angles opposés: E F ou G H vous les poussez en dedans de façon à ce que

le carré intérieur se plie au point O et vous les rabattez ensuite par en bas ce qui vous donne la figure 8.

Vous avez donc déjà obtenu les pattes et la queue de la cocotte. Pour faire la tête vous retournez la pointe qui domine les deux pattes et vous avez la figure 8.

Votre cocotte est faite (fig. 9).

LE BATEAU DOUBLE (Pl. II)

Redétournez la pointe qui fait la tête de la cocotte et appuyez une des pattes le long de la queue et l'autre du côté opposé (fig. 10).

LE BATEAU A CABINE (Pl. II)

Pliez votre papier comme à la figure 8 et relevez les deux angles d'en bas qui prendront la position horizontale (fig. 11).

LE BONNET D'ÉVÊQUE (Pl. II)

Faites d'abord la figure 5, puis déployez entièrement les côtés C D, ce qui vous donne la figure 12. Ensuite, rapprochez la pointe C de la pointe D, ce qui avec les plis faits d'avance amènera la superposition du côté A sur le côté B et produira la figure 13.

LA SALIÈRE (Pl. II)

Pour faire une salière à quatre compartiments, vous construisez d'abord la figure 4 puis vous pliez en dehors les angles G E F H ce qui vous donne la figure 14; mettez alors vos doigts dans l'intérieur des angles A B C D et vous formerez ainsi la salière. Figure 15.

— 13 —
PLANCHE I

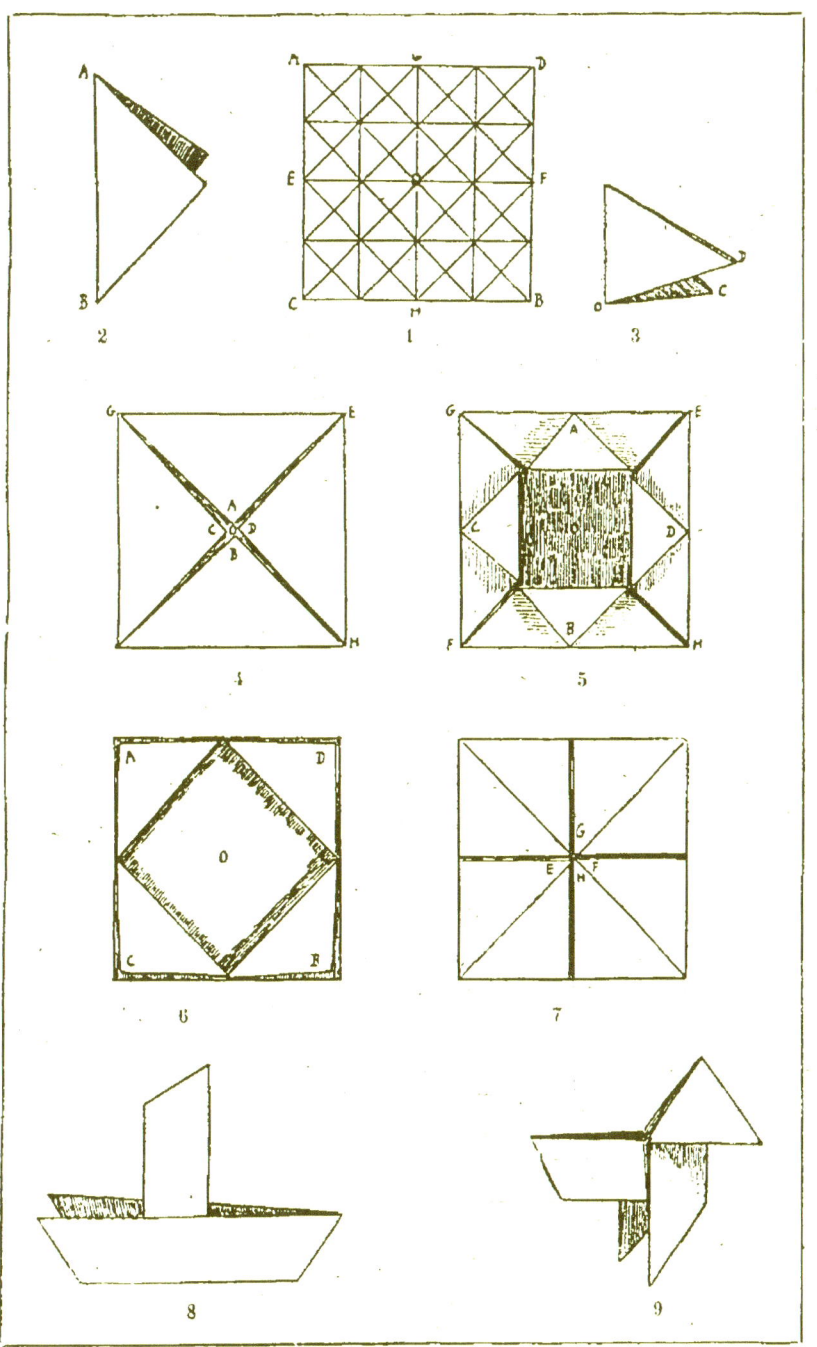

— 15 — PLANCHE II

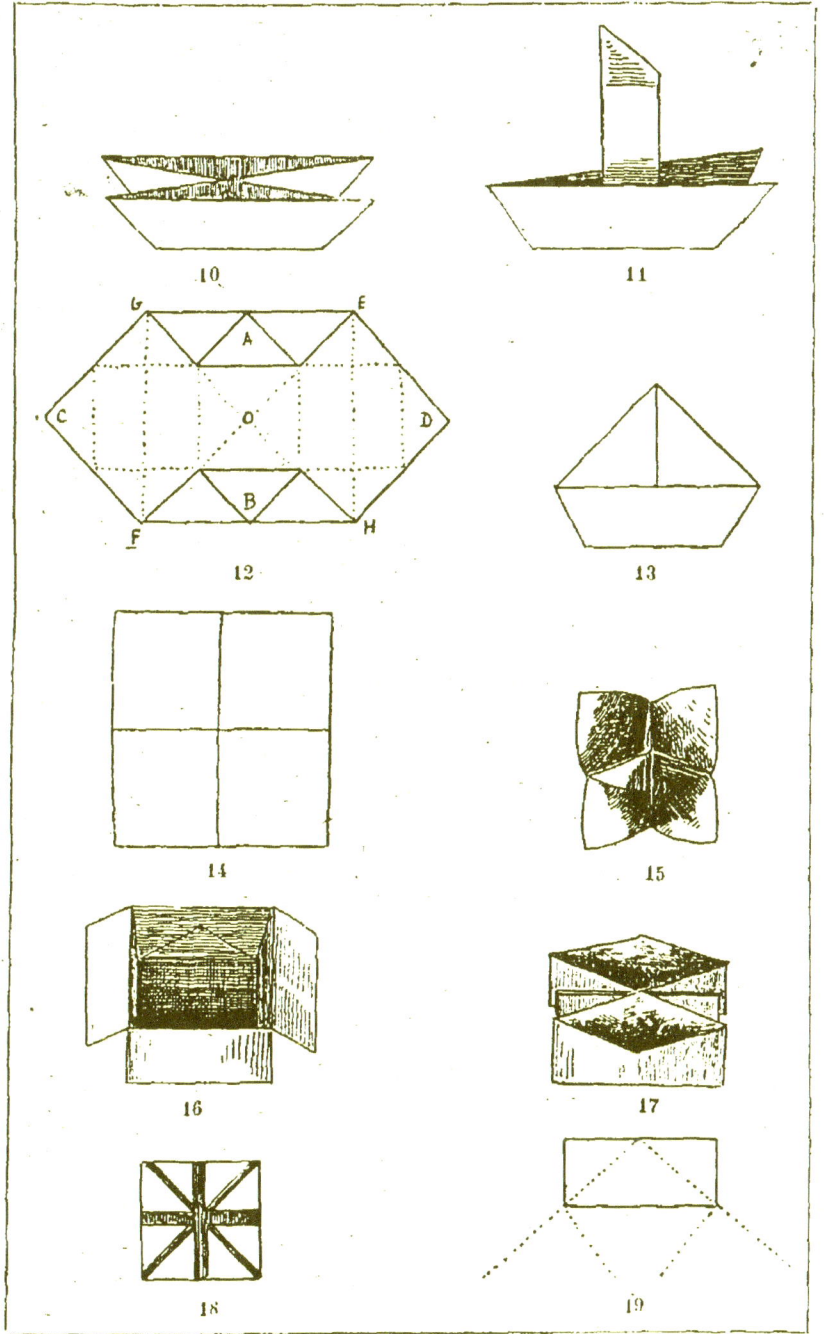

LA GAMELLE (*Pl. II*)

Préparez votre papier comme à la figure 12, puis repliez en dedans les côtés A B, comme si vous vouliez faire le bonnet d'évêque. Pliez ensuite en dehors les trois pointes H E D et G F C et rabattez en dehors les deux côtés en les pliant au sommet de ces trois angles : H E D et G F C. Tirez alors ces deux côtés, cela fera redresser les côtés A B et vous aurez la gamelle (fig. 16).

LE PORTEFEUILLE (*Pl. II*)

Si vous aplatissez la figure 16 et si vous la pliez en deux dans le sens des côtés de la gamelle, cela vous donnera le portefeuille à deux poches. (fig. 17).

LES CROIX (*Pl. II et III*)

On en fait de différents modèles.

Préparez votre papier comme à la figure 7 et relevez aux quatre angles les pointes E G F H, cela vous donne la figure n° 18. — Relevez ensuite chacun de ces carrés qui se transformeront naturellement en rectangles (fig. 19) et vous aurez un premier modèle de croix (fig. 20).

Du côté opposé vous aurez un second modèle (fig. 21).

Et si vous voulez un troisième modèle, relevez les quatre pointes intérieures de la figure n° 21, de la façon dont vous avez opéré à la figure 19 et vous obtiendrez alors la figure 22.

LE CHAPEAU (*Pl. III*)

Servons-nous maintenant d'un papier qui ne soit pas carré, qui ait la forme d'un rectangle et nous allons fabri-

quer un chapeau de général... ou de gendarme. Ce papier étant plié dans le sens de la longueur, vous rabattez les deux angles de droite et de gauche du même côté de façon à ce qu'ils se rejoignent au milieu, et comme ils n'arrivent pas jusqu'à la base, vous relevez devant et derrière le papier qui dépasse et qui, étant plié, forme le galon du chapeau (fig. 23).

LE BONNET DE POLICE (Pl. III)

En repliant sous le galon de face la pointe du chapeau puis en repliant de l'autre côté les deux pointes latérales qui seront maintenues par le galon, vous obtiendrez le bonnet de police (fig. 24).

LA CHALOUPE (Pl. III)

Refaites la figure du chapeau (fig. 23) ouvrez-le et appuyez l'un sur l'autre les deux côtés pointus (fig. 25). Relevez ensuite les deux pointes d'en bas de façon à ce qu'elles soient superposées à la pointe d'en haut et forment toutes trois cette figure triangulaire (fig. 26). Ramenez ensuite l'une sur l'autre les deux pointes de côté de ce triangle, cela vous donne la figure 27 où les trois pointes se trouvent au sommet ; tirez alors les deux pointes A B sans toucher à celle du milieu et votre chaloupe sera faite. (fig. 28).

CASQUETTE MOYEN AGE (Pl. IV)

Faites la figure du chapeau (fig. 23) et pliez-la comme à la figure 26. Relevez alors une des pointes du bas et cela vous donnera la casquette demandée (fig. 29).

PLANCHE III

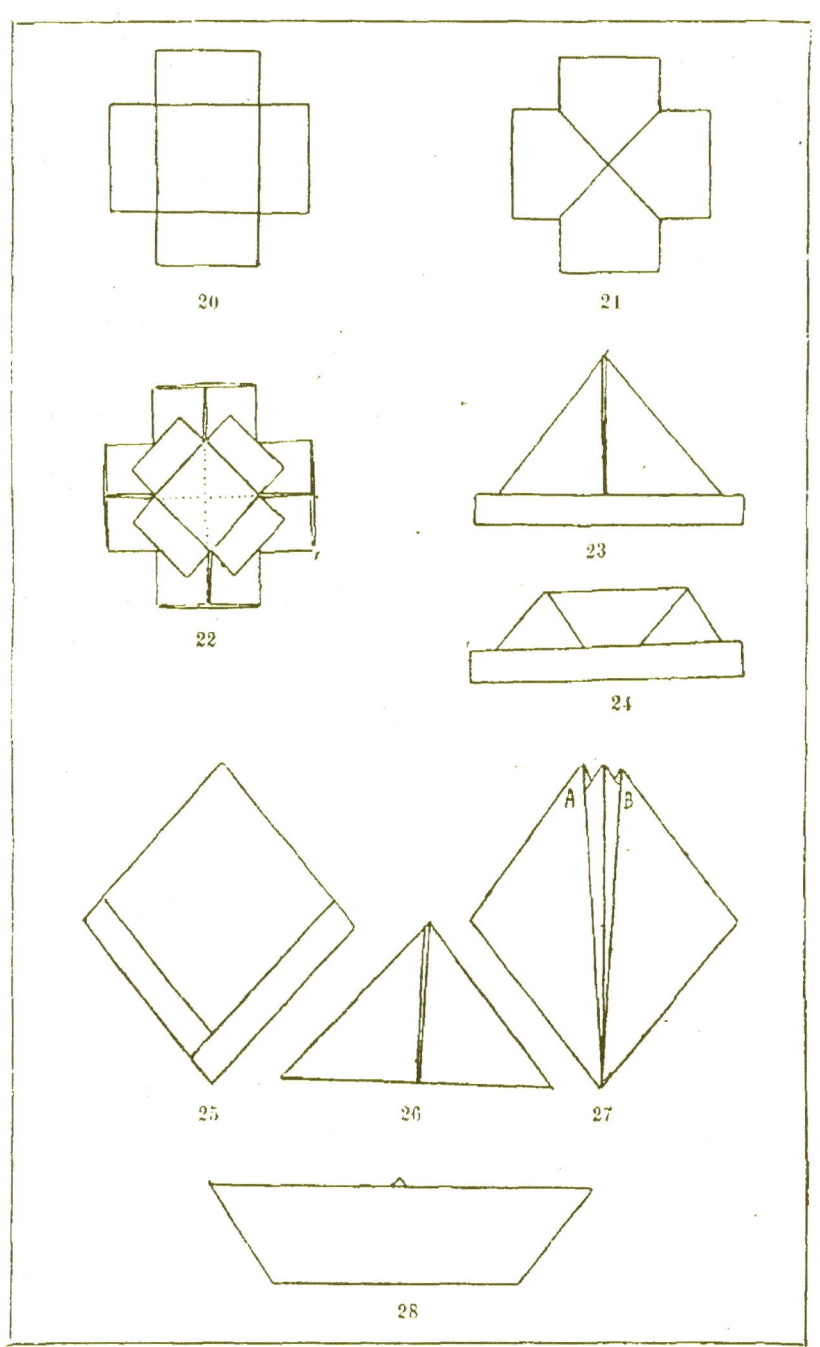

— 21 — PLANCHE IV

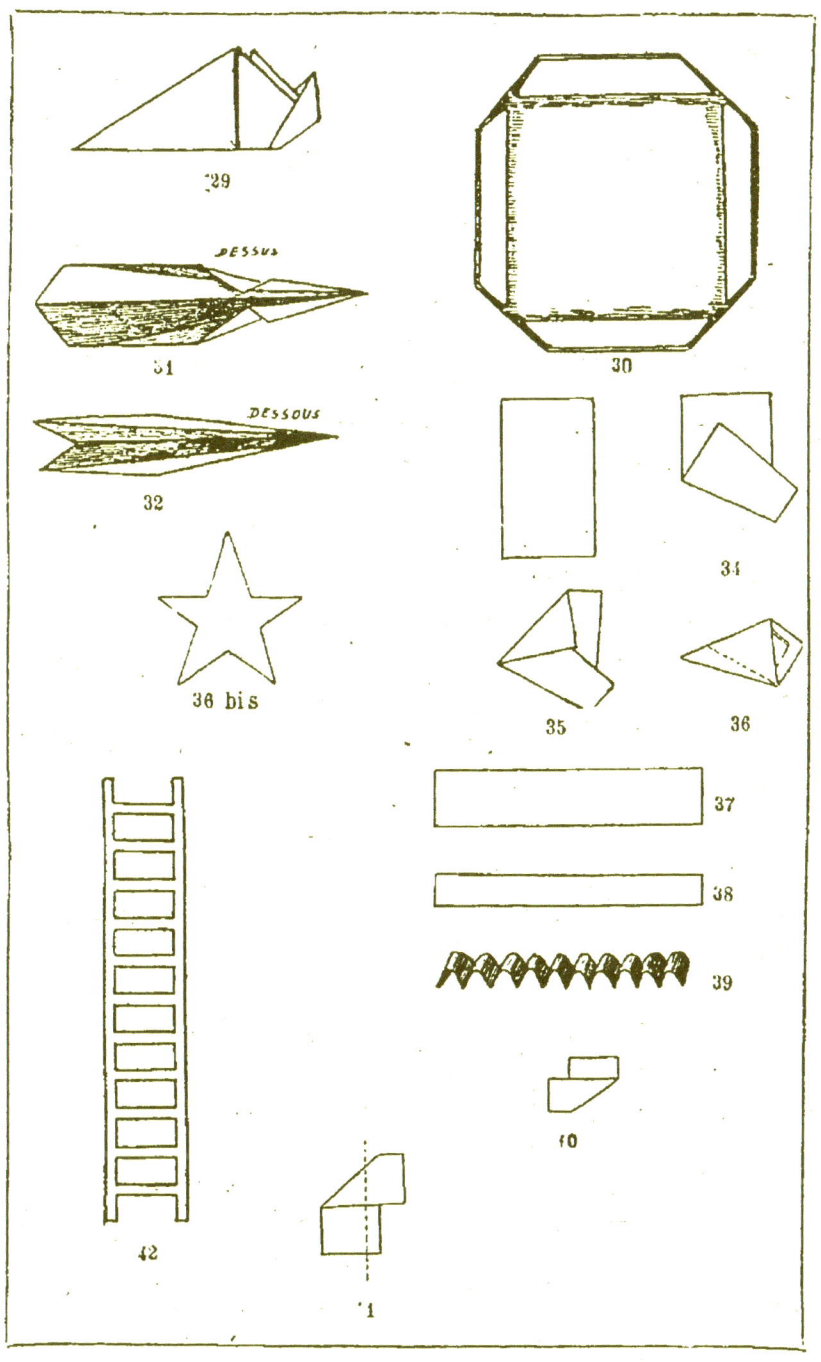

LE PLATEAU (*Pl. IV*)

Pliez votre papier comme à la figure n° 4. Repliez alors en dehors les quatre angles intérieurs A B C D en quatre plis égaux et superposés. Puis pliez les quatre angles G E F H en dehors. Vous avez ainsi un octogone qui formera votre plateau (fig. 30).

LA FLÈCHE (*Pl. IV*)

Prenez une demi-feuille de papier à lettres et pliez-la en deux dans le sens de la longueur. Puis, d'un côté comme de l'autre, faites deux ou trois plis superposés, mais en angles, c'est-à-dire partant du pli du milieu et aboutissant à la ligne de côté. Les figures 31 et 32 vous indiqueront la manière de faire les plis. Pour lancer cette flèche vous la prenez entre le pouce et l'index près de la pointe en dessous. Elle peut faire un assez long parcours.

L'ÉTOILE (*Pl. IV*)

Il s'agit de faire une étoile à cinq branches. Avec quelques notions de géométrie un compas et une règle la chose serait facile, mais nous allons vous enseigner un moyen mécanique qui vous donnera le même résultat.

Vous prenez une feuille de papier à lettres, double bien entendu et placez à gauche le pli de la feuille (fig. 33). Vous la pliez comme il est indiqué figure 34, c'est-à-dire que vous disposez l'angle A C B de façon à ce qu'il soit juste la moitié de l'angle B C D. Vous repliez alors votre papier de façon à ce que le sommet A vienne s'abattre sur la ligne B et forme deux angles égaux C E et C D — C A formant la ligne médiane (fig. 35). — Enfin vous repliez ces deux angles l'un sur l'autre en suivant la ligne C A. Maintenant, pour

terminer, vous donnez un coup de ciseaux en suivant la ligne pointillée E F (fig. 36) et vous dépliez votre papier : votre étoile est faite (fig. 36 bis).

L'ÉCHELLE (*Pl. IV*)

Si vous avez à découper une échelle avec du papier, comment vous y prendriez-vous ? L'intérieur des barreaux demanderait une certaine précaution et un certain temps et l'on pourrait parfois donner un coup de ciseaux de trop. Voici le moyen d'aller plus vite et plus sûrement.

Vous prenez un morceau de papier qui aura la longueur et la largeur de l'échelle que vous voulez construire, ce qui formera un rectangle allongé (fig. 37). Vous le plierez en deux dans le sens de sa longueur (fig. 38). Puis vous le plierez de nouveau mais dans la largeur et autant de fois que vous voudrez d'échelons, comme si vous faisiez un éventail (fig. 39). Cela vous donnera un petit paquet compact de papier que vous plierez une nouvelle fois comme il est indiqué figure 40. Alors vous donnerez bien franchement votre coup de ciseaux à la place indiquée par la ligne pointillée de la figure 41, et, dépliant votre papier, votre échelle sera faite (fig. 42).

Plus le papier que vous avez employé sera grand, plus votre échelle sera correcte.

LE MOULIN A VENT (*Pl. V*)

Ce jouet se trouve tout fait dans le commerce et, pour un sou, on peut se le procurer dans tous les bazars mais il est facile de le faire chez soi.

Coupez en carré une feuille de papier blanc ou de couleur et coupez-là ensuite par les angles sans aller tout à fait jusqu'au milieu (fig. 1).

PLANCHE V

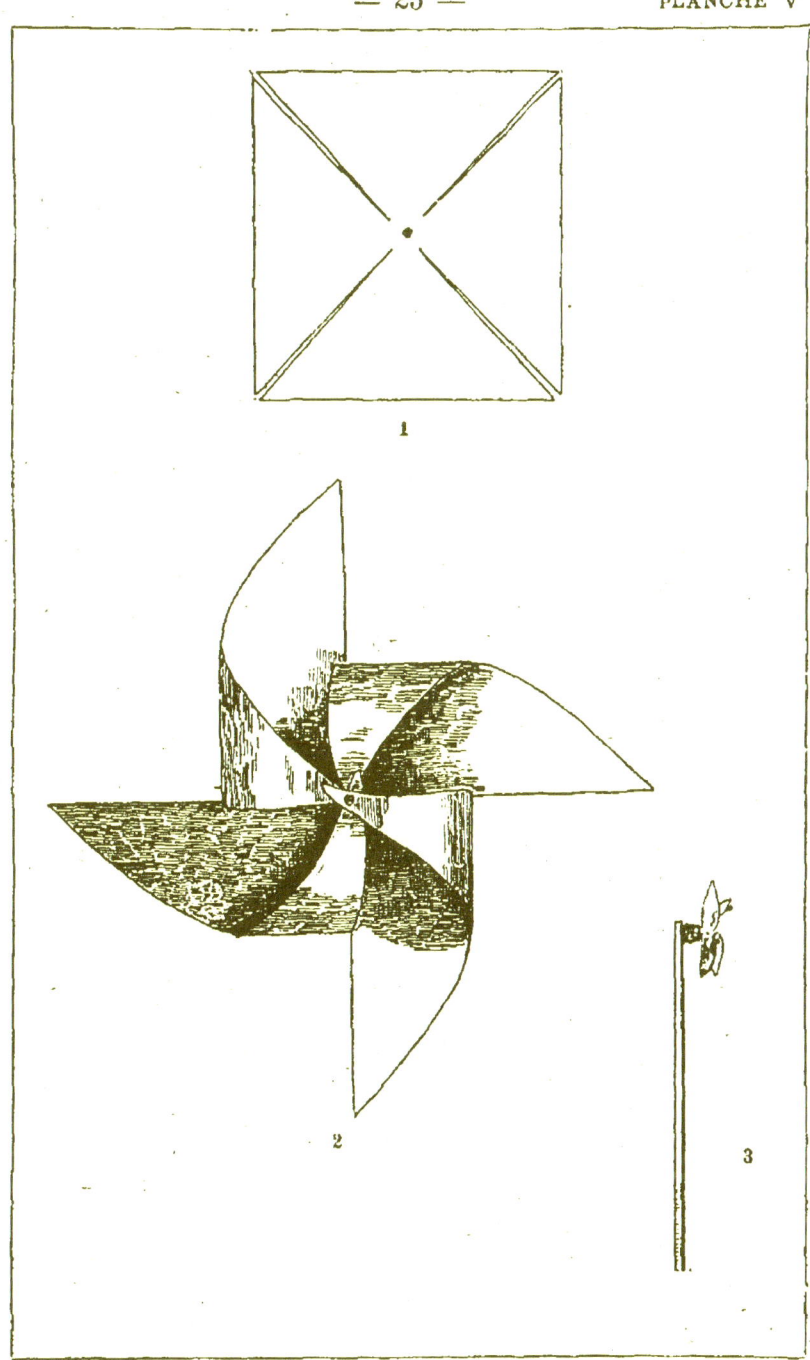

1

2

3

Repliez ensuite chaque angle de façon à ce que la pointe se trouve au milieu. Quand les quatre angles sont ainsi disposés la pointe l'une sur l'autre piquez-les ensemble avec une épingle qui traverse aussi le milieu et le moulin est fait (fig. 2).

Alors vous prenez une règle au bout de laquelle vous aurez fixé un bouchon avec de la colle liquide ou de la cire à cacheter, et vous piquez le moulin sur votre bouchon (fig. 3).

LE PAPIER MAGIQUE (*Pl. VI*)

Voici un petit tour d'escamotage facile à fabriquer et qui produit beaucoup d'effet. Prenez une feuille de papier de couleur un peu consistante et coupez-la de façon à ce qu'elle ait 22 cent. de longueur sur 16 de largeur. Dans cette même feuille de papier tirez-en un exemplaire de même longueur et de même largeur.

A ces deux feuilles vous ferez des plis semblables dont voici l'indication :

Dans sa longueur plis à 10 cent. et à 20 cent. les deux centimètres en plus font un rebord (fig. 1).

Dans la largeur plis à 4 cent. et à 4 1/2 cent.

Vous collez alors les surfaces A B C D d'une feuille sur la même surface de l'autre feuille (fig. 2) de façon à ce que chaque feuille se plie chacune de son côté et ait chacune un rebord qui s'applique sur l'autre feuille (fig. 3).

Avec une feuille de papier d'une autre couleur vous faites ensuite deux petits paquets dans le genre de ceux des pharmaciens. Vous placez alors un paquet au milieu de la surface A B C D du premier papier que vous repliez en faisant passer le rebord par dessous. Cette opération vous fait découvrir le rebord de l'autre feuille de papier. Vous l'écartez et dépliez le papier et mettez le second paquet dans l'autre

surface A B C D. — Les figures 4 et 5 représentent un paquet ouvert et un paquet fermé.

Pour faire le tour vous procédez ainsi : Votre papier plié étant placé devant vous comme à la figure 3. Vous écartez le rebord qui est à droite et dépliez le papier de droite à gauche ; le laissant toujours reposer sur la table. — Vous trouvez alors votre premier paquet que vous dépliez. Il ne contient encore rien. Vous y mettrez visiblement une pièce de monnaie ou un jeton et vous le fermerez, puis vous le reposerez à la place A B C D où vous l'avez pris ; vous plierez ensuite le papier dans sa hauteur, puis dans sa largeur de droite à gauche en faisant passer le rebord de l'autre côté à gauche (fig. 3). Cette opération découvre le rebord du papier collé en dedans. Vous l'écartez et développant le papier comme précédemment vous trouvez le second paquet, semblable au premier, mais qui alors ne contient rien. — Pour faire reparaître le jeton vous n'avez qu'à recommencer l'opération — Ne confier le papier à personne, car en le tâtant on s'apercevrait que le jeton y est toujours.

LE PARACHUTE (*Pl. VI*)

Cela se vend dans les rues et dans les bazars, mais rien n'est plus facile à fabriquer. Vous prenez une feuille de papier de soie, grande comme un mouchoir de poche et vous collez aux quatre coins quatre fils de coton dans le genre de ceux que l'on emploie pour raccommoder les bas, c'est-à-dire composés eux-mêmes de quatre ou cinq autres fils ; vous leur donnez trente centimètres de longueur à peu près et, les réunissant, vous les attachez à un bouchon couvert de papier de soie ce qui le fait ressembler à une papillotte (fig. 7). Quand vous lancez le bouchon en l'air, le papier est plié de façon à pouvoir suivre le bouchon facilement mais celui-ci, arrivé au bout de sa course se met à redes-

PLANCHE VI

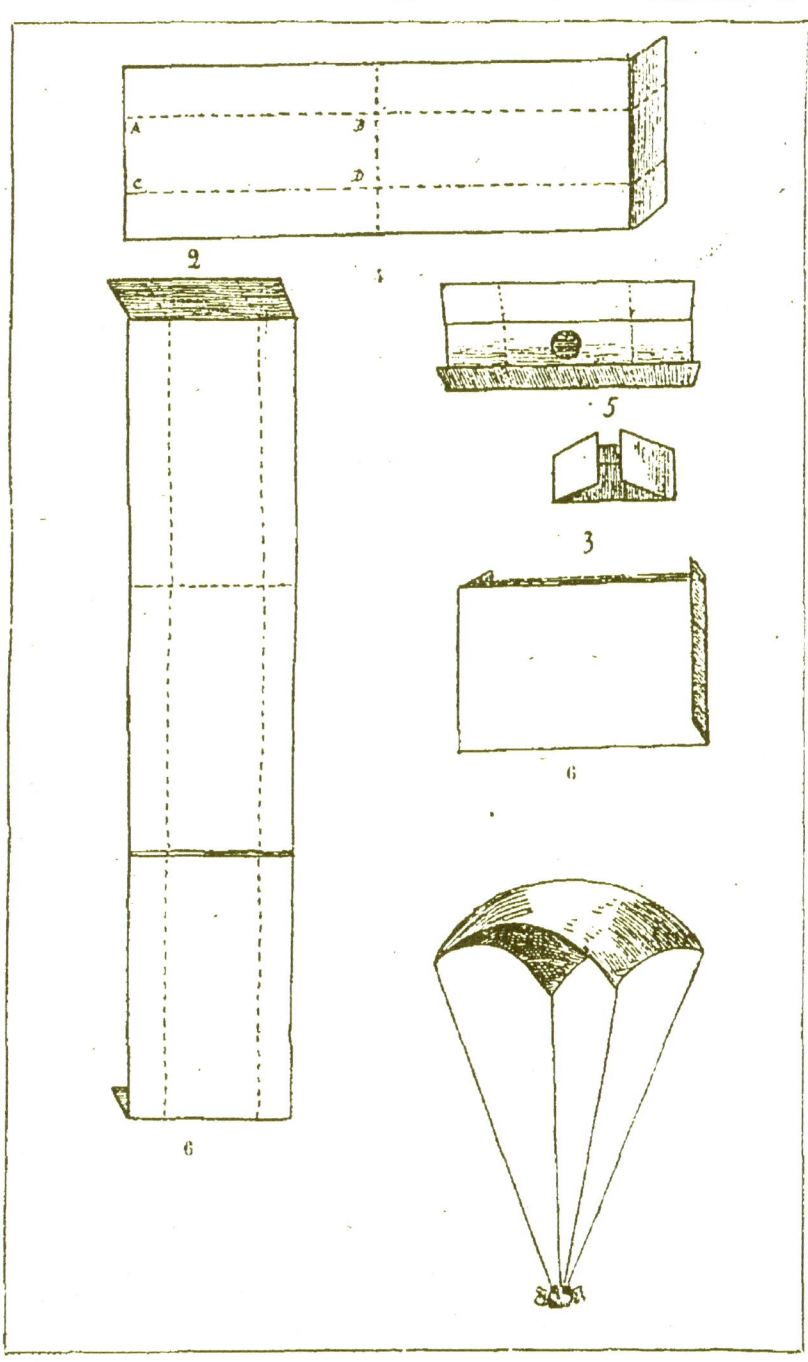

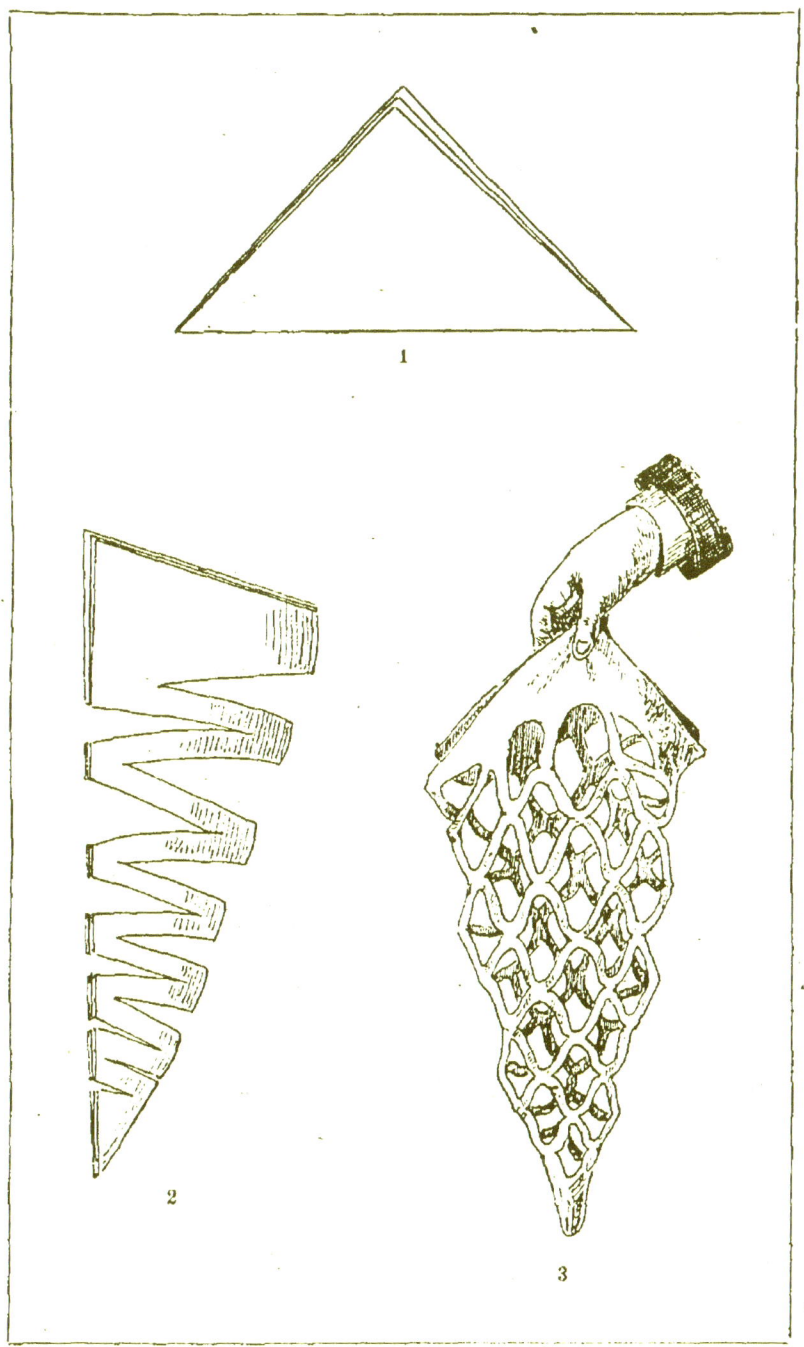

cendre et entraîne de nouveau le papier qui se déplie et, offrant un obstacle à l'air, retarde la chute immédiate du bouchon.

Pour l'agrément des yeux, la feuille de papier peut être peinturlurée, et suivant sa grandeur le bouchon doit être plus ou moins lourd.

L'ENCENSOIR (*Pl. VII*)

L'encensoir n'est pas difficile à faire. Vous prenez une feuille de papier quelconque (soit une feuille de papier écolier) et vous la pliez en quatre puis en six en angle comme à la fig. 1. — Après quoi, avec des ciseaux, vous la coupez en bandes horizontales qui ne devront pas être détachées comme l'indique la figure 2. — Ceci fait vous n'avez plus qu'à déplier sur une table votre papier, mais avec précaution pour éviter de le déchirer ; puis vous mettez au beau milieu un objet quelconque : une bille si le papier est léger, une orange ou une pomme si le papier est plus résistant. Ensuite réunissant les quatre coins du papier vous le soulevez ; les anneaux alors se déplient et forment comme un filet qui se tend sous le poids de la bille ou de l'orange. L'encensoir est fait.

L'ÉVENTAIL (*Pl. VIII*)

Pour faire un éventail de 20 cent. de hauteur vous prenez une feuille de papier de 40 cent. que vous pliez comme il est indiqué fig. 1. — Chaque pli doit avoir à peu près deux cent. de largeur. Ceci fait vous pliez le papier en deux (fig. 2) et vous reliez les deux plis du milieu avec une épingle ou de la colle. Vous avez ainsi un petit éventail que vous pouvez aisément déplier. Pour le rendre plus joli, vous pouvez avant de le plier peindre dessus des fleurs ou des arabesques.

L'ABAT-JOUR (*Pl. VIII*)

Pour faire un abat-jour vous prenez une feuille de bristol, sur laquelle avec un compas vous tracez un cercle dont le diamètre sera par exemple de 30 cent. Ensuite dans ce premier cercle vous en tracez un autre plus petit qui sera par exemple de 10 cent. Vous partagez ces deux cercles en quatre parties égales (fig. 3.). Vous découpez ensuite ces cercles comme il est indiqué (fig. 3), en retranchant une des quatre parties. Les endroits rayés sont les seuls qui doivent rester. — Vous rapprochez alors les deux côtés du cartonnage et les collez et votre abat-jour est fait (fig. 4.).

Cet abat-jour peut se décorer de mille manières; soit en peignant dessus des aquarelles, soit en y collant des découpures etc. La décoration doit être faite avant de réunir les deux parties du cartonnage.

LE GRIMACIER (*Planche VIII*)

Sur une feuille de papier un peu fort, ou du bristol léger vous dessinez un diable, comme dans la figure 5, ou tout autre personnage comique, en ayant soin de laisser ses yeux grands ouverts et sa bouche demi-ouverte. Vous découpez les yeux et la bouche.

Vous pliez alors votre feuille de papier en trois, de façon à ce que le dessin occupe la partie du milieu. Les deux autres, se repliant en dessous, forment comme une espèce de couloir, d'étui plat dans lequel vous glissez un cartonnage de bristol un peu plus étroit et aussi plus long (fig. 6).

Vous prenez alors facilement la place des yeux et de la bouche. Deux points noirs suffiront pour représenter les yeux; à la trace de la bouche vous dessinerez une langue un peu longue que vous découperez et introduirez dans la fente de la bouche du personnage. Cette langue, bien en-

— 35 — PLANCHE VIII

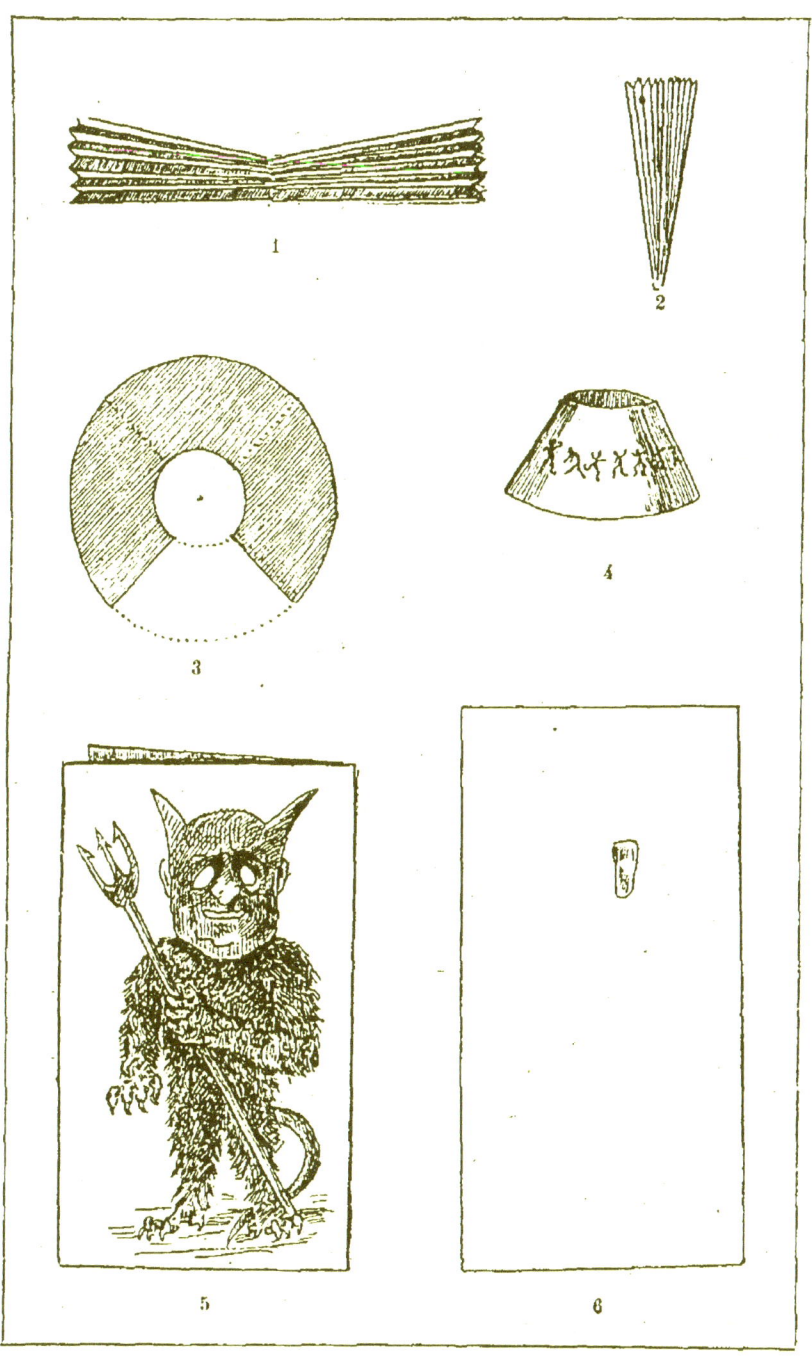

PLANCHE IX

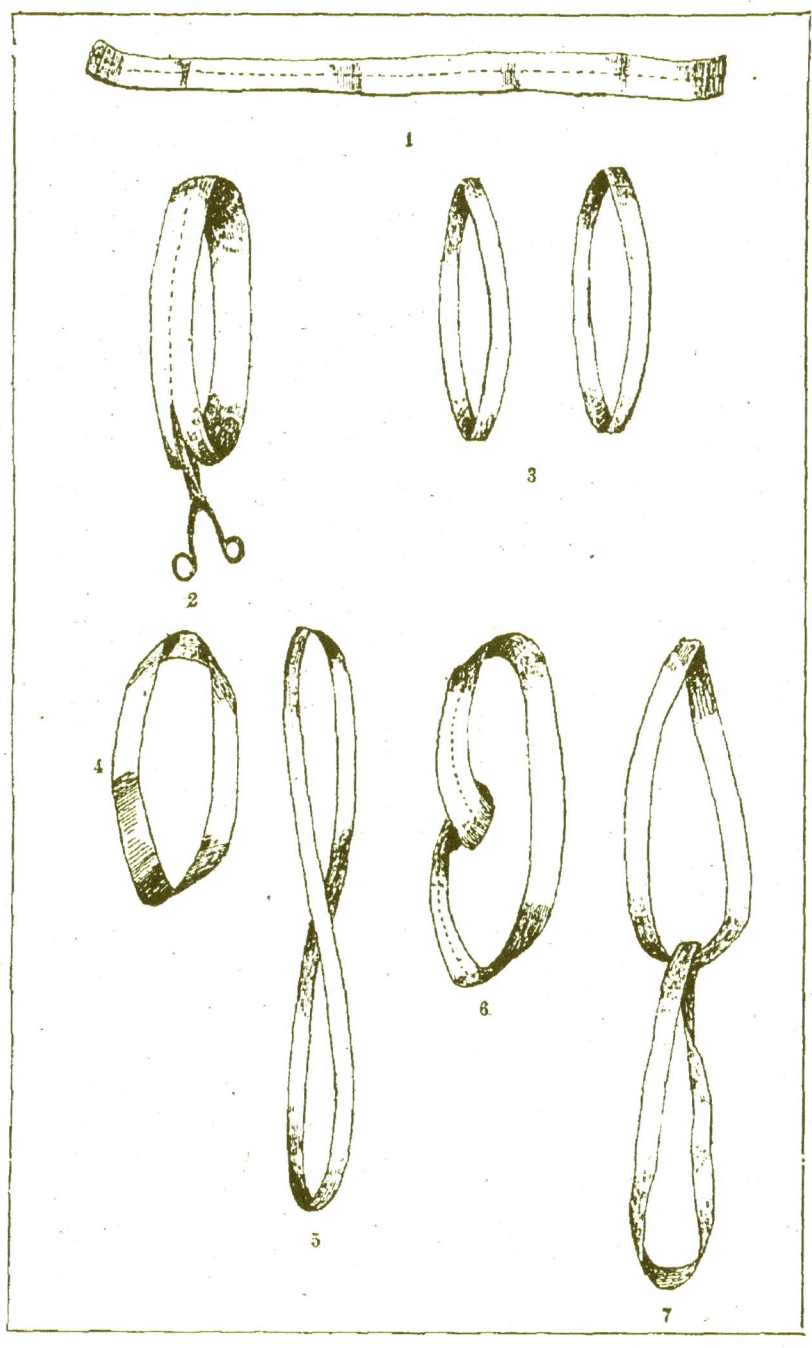

tendu, ne sera découpée qu'aux contours, la base tiendra au bristol.

Quand donc vous remuerez de bas en haut et réciproquement ce carton, le personnage remuera les yeux et la langue.

On peut aussi, en se servant du même principe, combiner d'autres drôleries, surtout si le personnage est colorié.

LES ANNEAUX EN PAPIER (*Pl. IX*)

Voici une récréation, qui étant faite adroitement peut vous faire passer pour sorcier parmi vos petits camarades. Elle demande une légère préparation que nous allons vous indiquer. Vous préparez trois bandes de papier de 40 cent. de longueur, sur quatre de largeur (fig. n° 1).

Vous prenez la première et en collez les deux bouts de façon à ce qu'elle forme un anneau correct, c'est-à-dire que l'endroit soit collé sur l'envers.

Pour la seconde bande vous lui faites faire un tour sur elle-même en la tenant de la main gauche et avec la droite vous la collez comme précédemment.

A la troisième bande vous ferez faire deux tours sur elle-même et vous la collerez comme les deux autres.

Ces trois anneaux préparés vous les disposerez de façon à ne pas vous tromper en les prenant.

La préparation est faite.

Vous montrez le premier anneau et vous priez un camarade de le couper avec des ciseaux par le milieu dans la longueur, de façon à en faire deux anneaux (fig. 2). En effet, il la coupe et obtient deux anneaux.

Prenant alors la seconde bande, vous priez un autre camarade d'en faire autant. — Il s'exécute et en coupant il n'obtient qu'un seul anneau mais qui a le double des deux autres.

Vous l'appelez maladroit et vous dites qu'à votre tour vous allez faire l'expérience. Vous prenez la troisième bande et la coupant comme précédemment vous obtenez deux anneaux mais enchaînés.

Tout le monde sera étonné que trois anneaux qu'on croit semblables, coupés de la même manière amènent des résultats aussi différents.

Avis important : avoir soin de ne pas faire vérifier les anneaux avant de faire l'expérience.

LE LIVRE MAGIQUE (*Pl. X*)

Vous vous procurerez un petit album à dessin, oblong, avec couverture peu épaisse en toile grise ou en cartonnage léger et avec un crayon vous marquerez exactement sur la tranche le milieu des feuilles dans le sens de la largeur.

Ceci fait, vous diminuerez chaque feuille de deux millimètres en vous arrêtant au point milieu. La première feuille sera diminuée du bas au milieu, (fig. 1) et la seconde du milieu en haut (fig. 2).

Vous procédez de même alternativement pour toutes les autres feuilles de l'album.

Lorsque l'album est fermé, l'on ne s'aperçoit pas de la diminution de la moitié de chaque feuille, puisqu'elle est faite tantôt en haut et tantôt en bas.

Ceci fait, vous laissez la première page blanche et collez des images sur les pages 2 et 3 (fig. 3) vous laissez ensuite les pages 4 et 5 blanches (fig. 4) et vous continuez ainsi jusqu'à la fin de l'album.

 Ainsi : Page 1 blanche
 » 2 et 3 images
 » 4 et 5 blanches
 » 6 et 7 images
 » 8 et 9 blanches

et ainsi de suite.

PLANCHE X

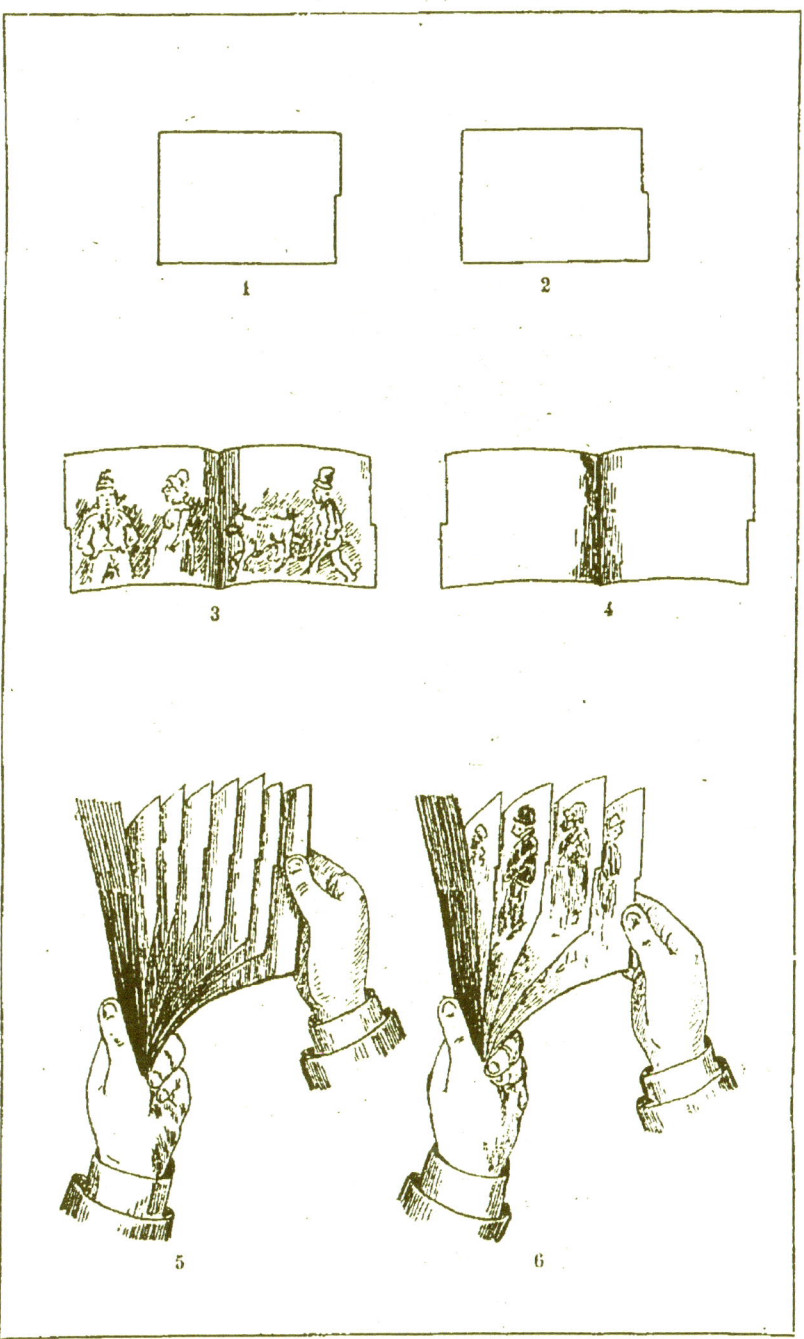

— 43 —

PLANCHE XI

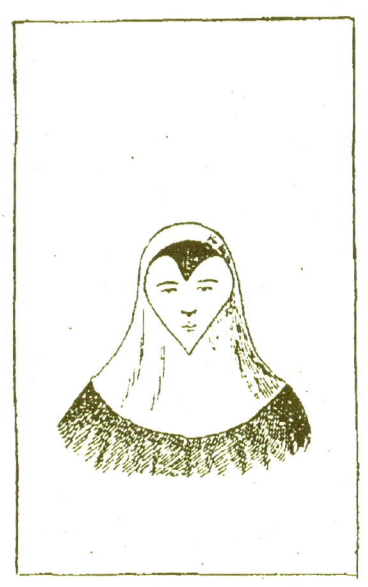
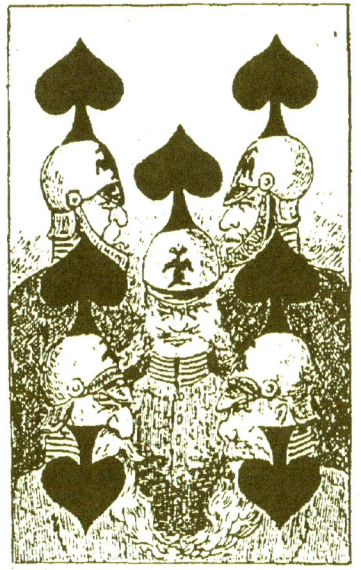
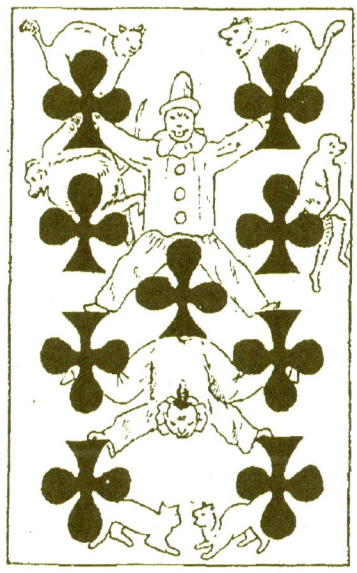
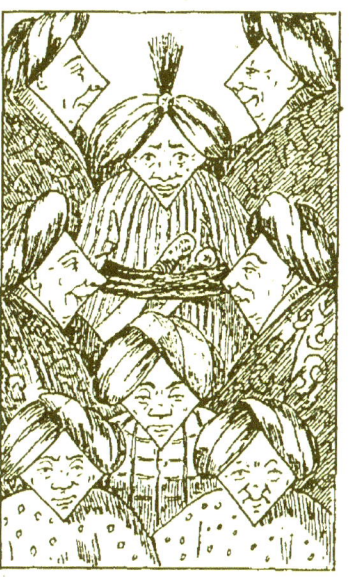

Pour montrer que l'album ne contient aucun dessin vous le prendrez de la main gauche par le dos et avec le pouce de la main droite, placé dans la partie supérieure des pages, vous feuilleterez l'album qui ne laissera voir que des feuilles blanches (fig. 5). Au contraire si votre pouce est placé dans la partie inférieure, les images se montreront et les pages blanches auront disparu (fig. 6).

CARTES A JOUER ILLUSTRÉES (*Pl. XI*)

Si vous voulez utiliser un vieux jeu de cartes, ou un jeu incomplet, occupez vos loisirs en l'illustrant d'une façon originale. Les jeunes dessinateurs trouveront dans ce passe-temps une occasion de montrer leur ingéniosité. Il faut pour cela se servir des figures des cartes qui peuvent se prêter aux combinaisons les plus baroques. L'as de cœur nous a donné la figure d'une religieuse ; l'as de trèfle peut donner le croquis d'un général dont l'as formerait la croix sur la poitrine. Avec l'as de pique on ferait le gilet d'un personnage et de même l'as de carreau. Nous n'énumérons pas les mille façons d'illustrer ces cartes, les croquis ci-joints indiqueront suffisamment le parti qu'on peut en tirer.

PETITS CARTONNAGES

PETITS CARTONNAGES

La carte ou le bristol, c'est encore du papier, mais plus fort, plus résistant et qui permet de confectionner de petits objets. Pour cela il n'est besoin que d'un canif pointu qui coupe bien, d'une paire de ciseaux et d'un petit flacon de gomme liquide. (La colle Bergez blanche est préférable parce qu'elle est un peu épaisse et qu'elle sèche promptement). Il sera aussi utile d'avoir une règle et un crayon pour tracer les sujets qui devront être découpés. Nous en publions ici un certain nombre qui sont faciles à exécuter. Pour faciliter ce travail, nous joignons à l'explication de chaque sujet une planche qui donne le modèle de la découpure et son aspect quand elle est assemblée. Les lignes unies indiquent ce qui doit être découpé soit avec les ciseaux soit avec le canif ; les lignes pointillées destinées à se plier doivent être seulement légèrement suivies par le canif ; les parties ombrées dans les plans sont celles qui sont destinées à être collées.

LE LIT (*Pl. XII*)

Le lit se fait d'un seul morceau (fig. 1). On commence par le dessiner et le découper, puis on passe un trait de canif sur les lignes pointillées. On le plie ensuite et l'on colle le rempli ombré en dedans du panneau A. Le lit est fait (figure 2).

L'ARMOIRE (*Pl. XII*)

L'armoire est aussi facile à faire (fig. 3). Mêmes observations que pour le lit. Les panneaux A et B sont les portes ; comme elles doivent s'ouvrir en dehors il faudra donner le trait de canif des deux lignes pointillées qui forment charnière, au verso du cartonnage ; pour cela, avec une épingle, on piquera le haut et le bas de chaque ligne afin d'avoir des points de repère pour tracer au revers les lignes qui devront être passées au canif.

LA CHAISE (*Pl. XIII*)

L'exécution de la chaise est plus délicate ; il faut bien prendre garde de donner un coup de ciseaux ou de canif de trop. Quand votre profil sera dessiné (fig. 1), vous commencerez par découper au canif les jours intérieurs, c'est-à-dire les intervalles du dossier et les pieds de la chaise, puis vous découperez les profils extérieurs. — Après quoi, vous donnerez un trait de canif sur les deux lignes pointillées du dossier de la chaise et au sommet des deux pieds de devant Quant à la ligne pointillée du siège c'est au verso que vous donnerez le trait de canif. Vous collerez alors les parties ombrées au dos des deux montants du dossier. Quand le collage sera sec, vous releverez le siège, abaisserez les pieds de devant et ferez tenir la chaise debout (fig. 2).

LE FAUTEUIL (*Pl. XIII*)

Découpez bien exactement la figure 3. — Les doubles lignes A B indiquent une rainure à jour par lesquelles on glissera le siège du fauteuil (fig 4). Quand ce siège sera adapté au fauteuil vous abaisserez les parties ombrées que vous collerez, vous aurez alors obtenu la figure 5

PLANCHE XII

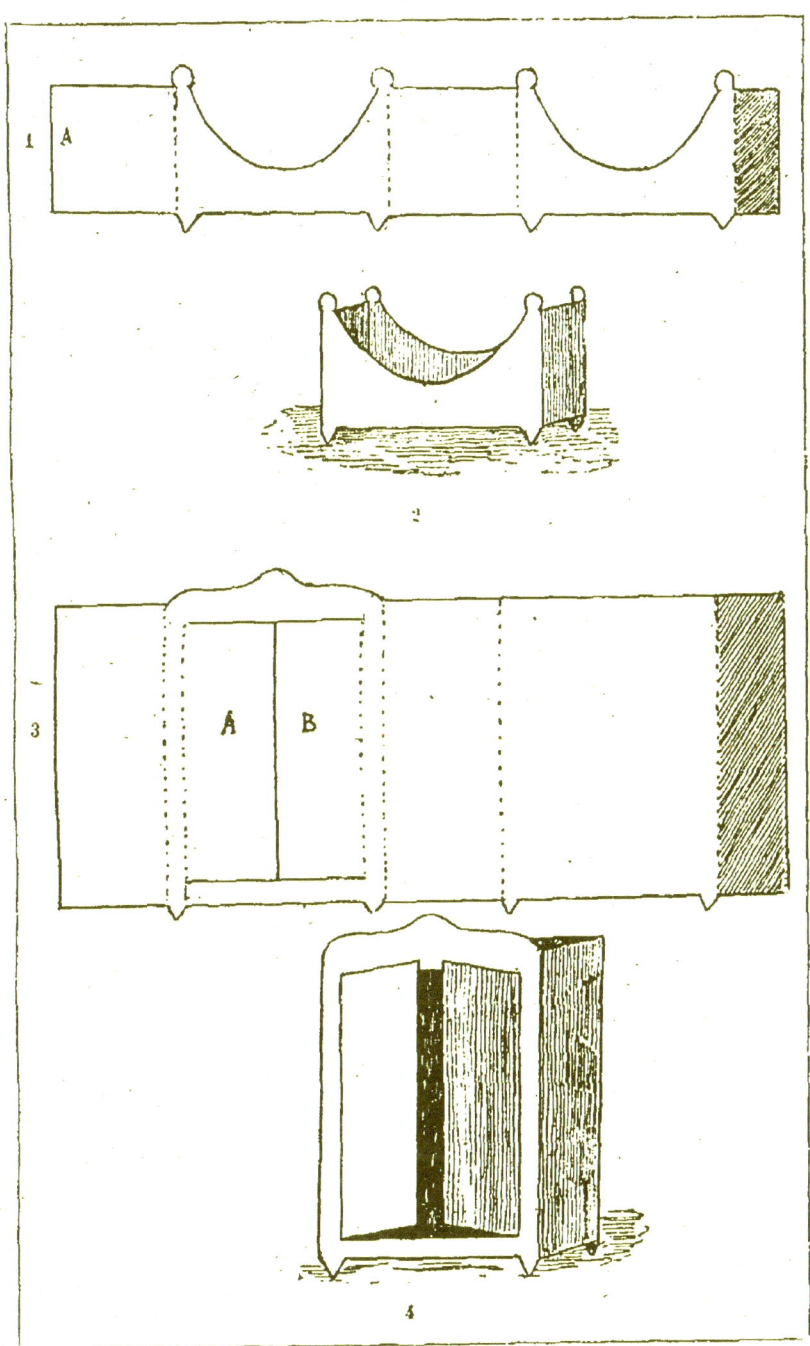

PLANCHE XIII

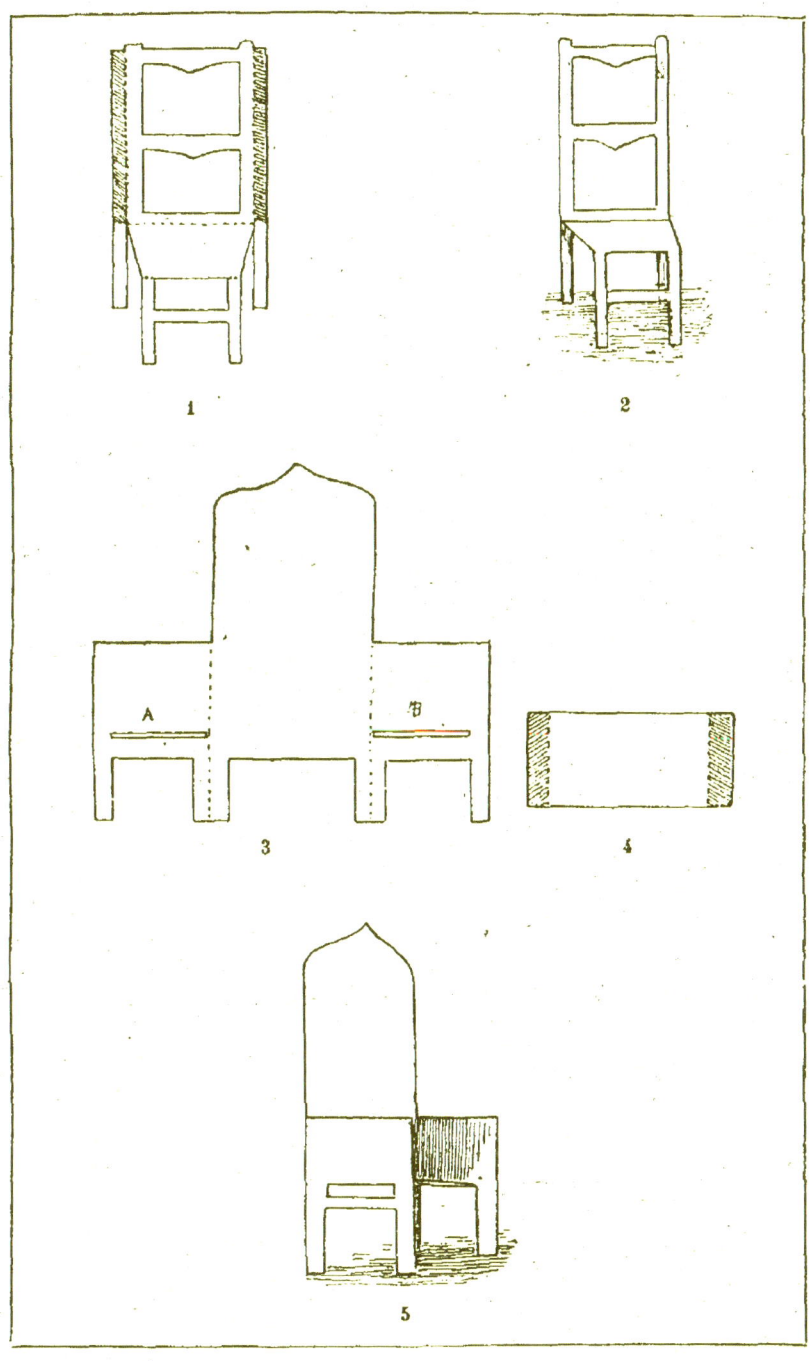

LA TABLE (*Pl. XIV*)

Pour la table, vous prendrez un bristol un peu plus fort afin que les pieds aient de la résistance. Vous en découperez le profil (fig. 1) et passerez les lignes pointillées au canif. Après quoi vous les rabattrez ainsi que les pieds et aurez comme résultat la fig. 2. La colle n'est pas nécessaire.

LE COFFRET (*Pl. XIV*)

Le profil (fig. 3), étant découpé exactement, et les lignes pointillées passées au canif, vous rabattrez les parties latérales. Celles du couvercle A qui sont ombrées seront collées en dehors sur les parties B et C. Les autres seront collées en dedans sur les parties D et E. Quand le collage sera sec vous aurez obtenu la figure 4.

LE BATEAU (*Pl. XV*)

Découpez exactement la figure 1. Observez bien les lignes pointillées qui doivent être passées au canif en dehors. Rabattez en dedans les parties ombrées qui doivent être collées sur les côtés du bateau, lequel aura la forme de la figure 2.

LA NICHE A CHIEN (*Pl. XV*)

Mêmes observations que ci-dessus pour la niche à chien (fig. 1). Les parties ombrées A et B sont des agrafes qui se glissent par-dessus dans les rainures C D et sont collées ensuite. La figure 4 est destinée à faire le toit de la niche. Pour l'adapter, il suffira de mettre un peu de colle sur les arêtes supérieures de celle-ci et d'y placer le toit ainsi qu'il est indiqué (fig. 5.)

LE PIGEONNIER (*Pl. XVI*)

Ce sujet qui semble plus compliqué est cependant aussi simple que les autres, mais il demande une grande attention. Quand il sera découpé ainsi qu'il est indiqué figure 1, on commencera par glisser les agrafes dans les rainures et on les collera en dedans. Lorsque la colle sera sèche, on rabattra légèrement en dedans les dentelures du sommet, et on rabattra en dehors les logettes des pigeons, puis on ouvrira la porte en dehors. Après quoi, on découpera la figure 2 qui fera le toit du pigeonnier. Pour faire ce toit pointu on roulera le carton en forme de cornet et on le maintiendra à l'aide de l'agrafe qu'on passera dans la rainure et qu'on collera en dedans. On pourra de même coller les cartonnages superposés. Dès que la colle sera sèche, on couvrira de colle les dentelures de la fig. 1 sur lesquelles on posera le toit, ce qui amènera la figure 3.

LE BAQUET (*Pl. XVII*)

Découpez la fig. 1. — Arrondissez le cartonnage en ovale et fixez-le avec l'agrafe que vous passerez dans la rainure. Collez les parties ombrées. Quand la colle sera sèche vous collerez les parties ombrées du fond et vous les ferez entrer dans le fond du baquet qu'elles maintiendront en adhérant à l'intérieur. Vous obtiendrez ainsi la figure. 2.

LA CHAIRE (*Pl. XVII*)

Ce sujet demande à être exécuté avec beaucoup de soin. Découpez exactement le profil n° 3. Tracez au canif les lignes pointillées et repliez-les (fig. 3.) Quand les parties ombrées seront collées et sèches, vous appliquerez le dos de la chaire et la collerez sur la partie ombrée de la figure n° 4. — Le résultat sera celui de la figure 5.

— 57 —

PLANCHE XIV

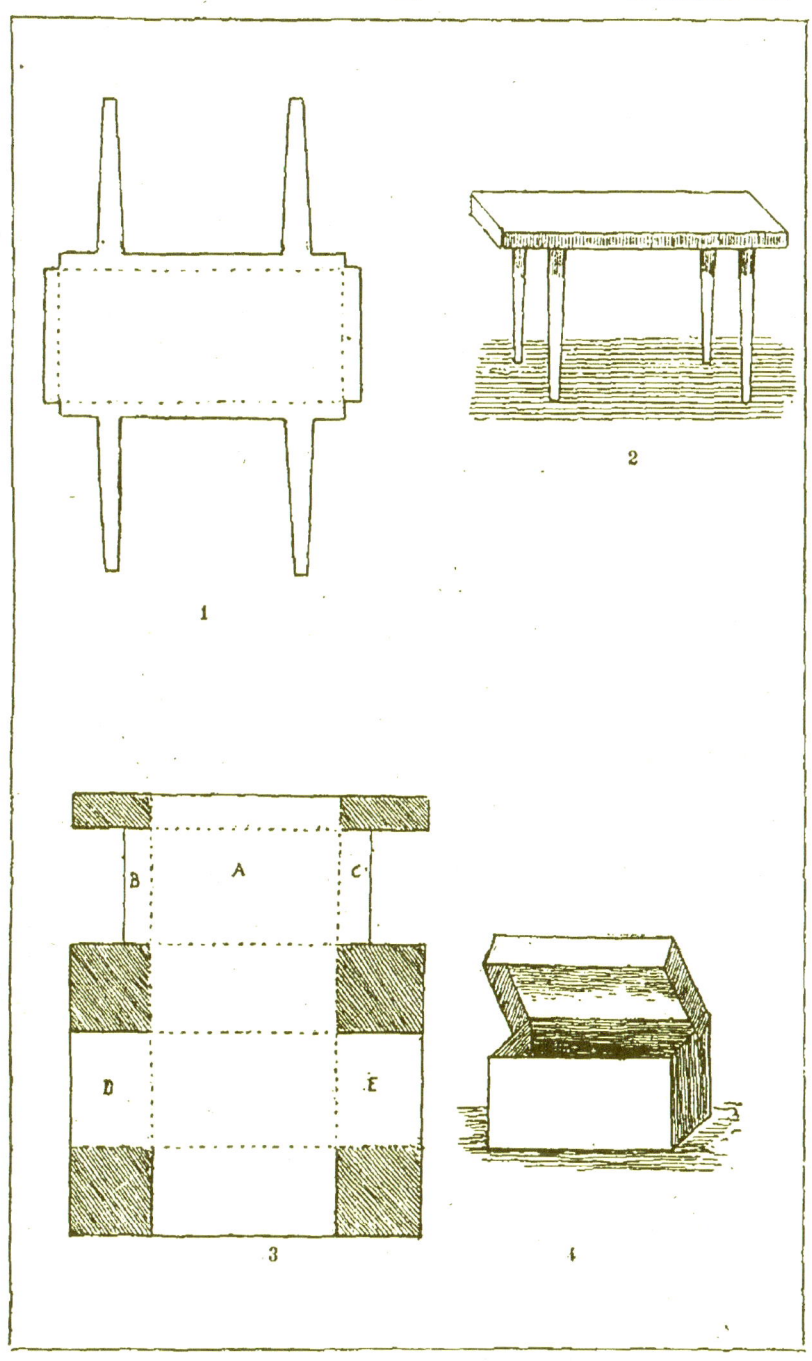

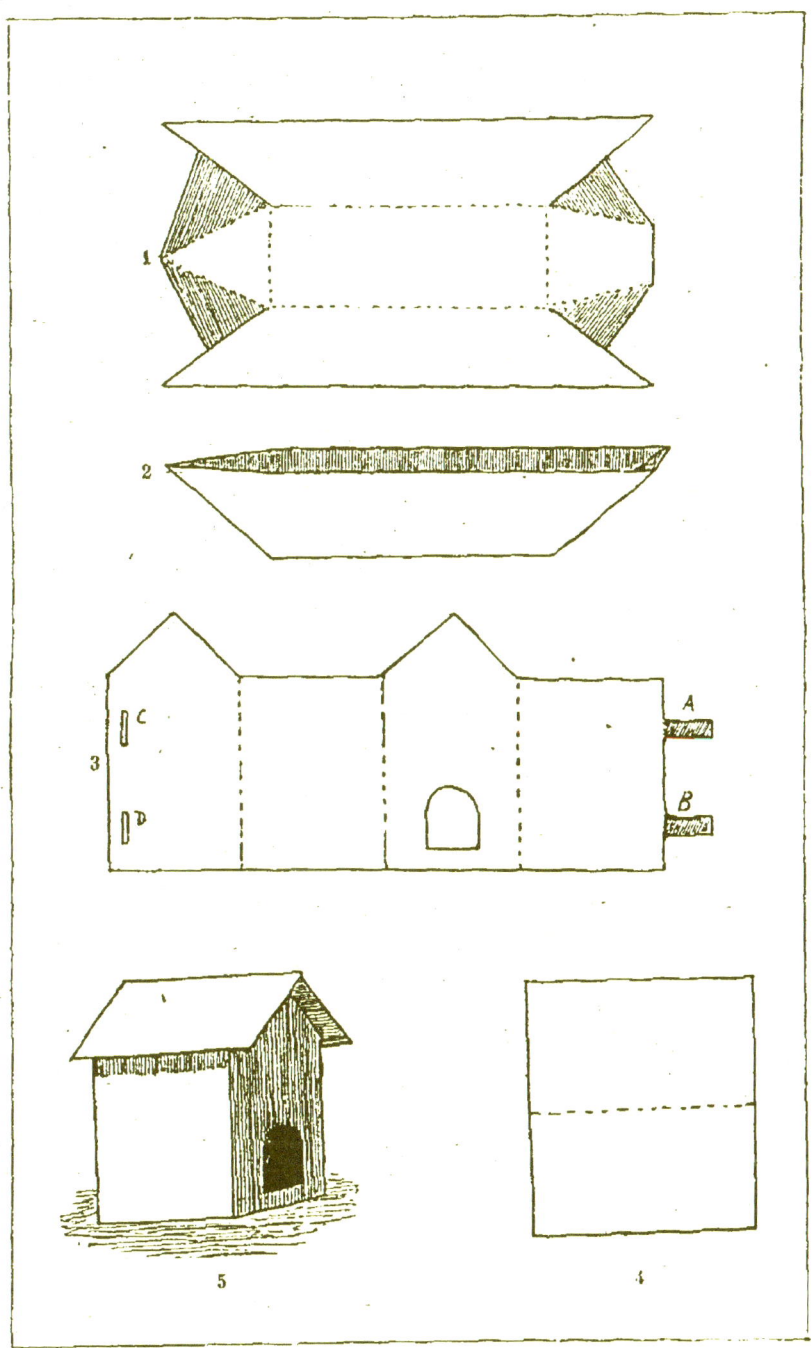

PLANCHE XVI

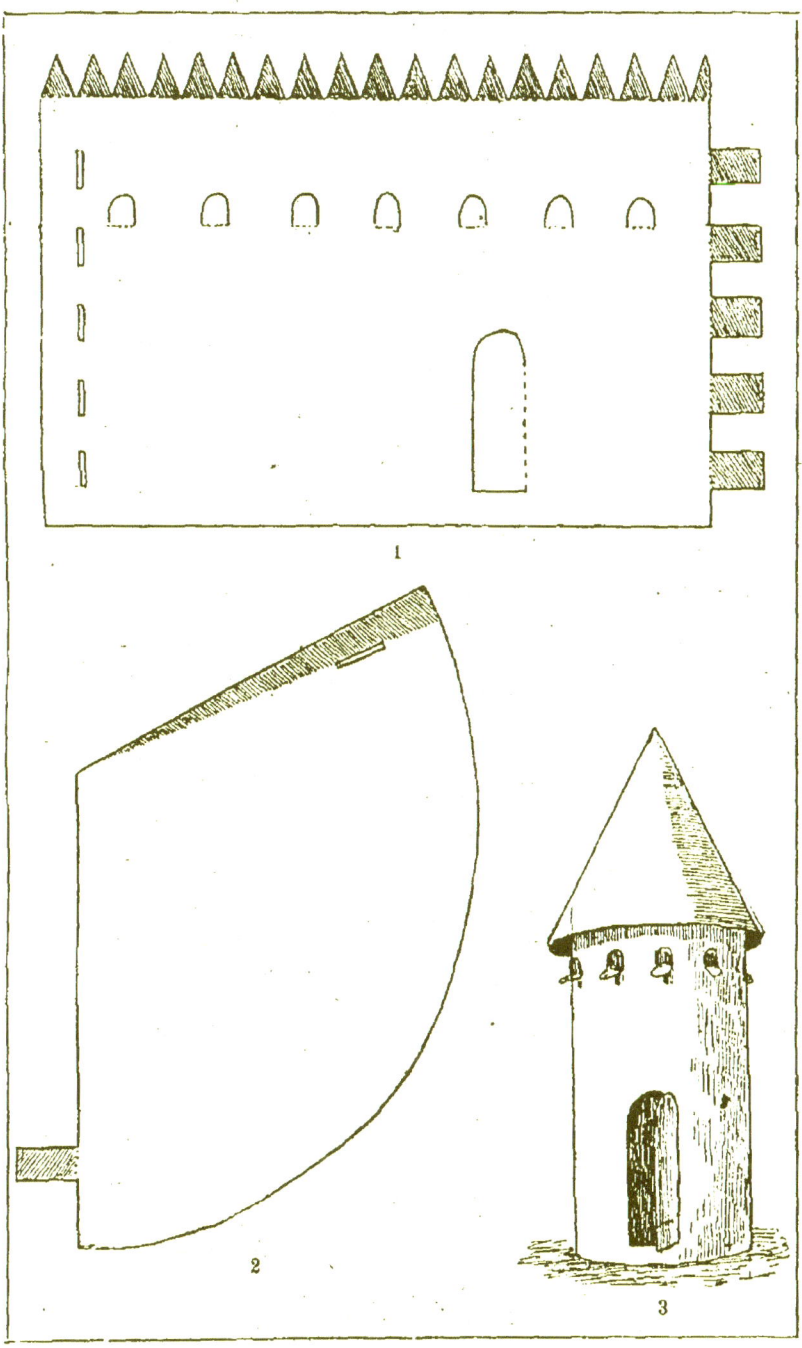

— 63 — PLANCHE XVII

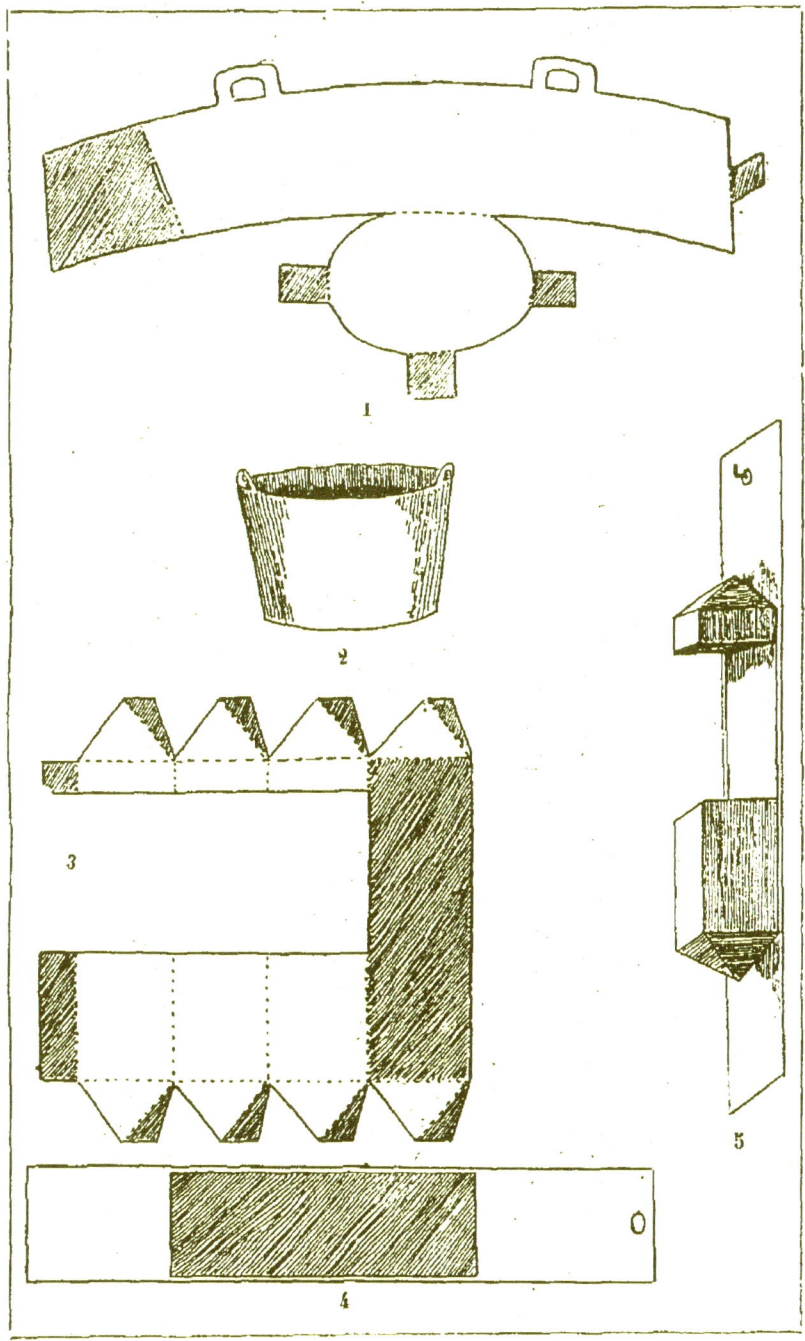

LES MÉTAMORPHOSES D'UN PAPIER

LES
MÉTAMORPHOSES D'UN PAPIER

Nous ne vous dissimulerons pas que cette récréation est la plus difficile à exécuter de toutes celles que nous avons données. Il s'agit de reproduire avec un seul grand papier plié de différentes manières quinze objets variés. L'explication de ces combinaisons n'est pas facile à faire; cependant, en suivant très exactement nos explications et en se reportant à nos croquis, nous espérons qu'on parviendra à réussir cette amusette.

Il faut d'abord préparer son papier qui doit être assez fort et très grand. Le papier qui doit être choisi, s'achète en rouleau, il doit avoir la consistance d'une carte légère, être ferme et résistant et ne pas se casser en se pliant. Vous le trouverez chez les grands papetiers et vous en achèterez un mètre cinquante centimètres.

La longueur dont vous aurez besoin est d'un mètre, 46 cent.; sa hauteur de 86 cent. Vous l'étendrez sur une table de salle à manger et vous tracerez avec une règle et un crayon les différentes divisions qui devront être pliées. Ces divisions sont A B C D (fig. 1 planche XVIII). Leur écartement exact est celui-ci : les lignes pointées A et D sont à 14 cent. 1/2 de la dentelure de côté, et celle B et C à 13 cent. 1/2 des lignes A et D. L'écartement intermédiaire est de 30 cent.

Vous commencez par plier en dehors les lignes B et C

dans toute la longueur du papier, puis vous repliez par dessus en dehors les lignes A et B. Le profil suivant vous guidera dans cette opération.

Les plis étant aplatis, ceux faits en dernier doivent dépasser d'un demi-centimètre. Ils serviront à la dentelure que vous ferez en dernier.

Il s'agit maintenant de plier les trois épaisseurs de papier dans le sens de leur hauteur, comme si vous faisiez un éventail. Chaque pli doit être distant de l'autre de 3 centimètres.

La figure 1 (planche XVIII) vous donnera une idée de l'aspect que doit avoir votre papier.

Avant de commencer vos métamorphoses, il sera nécessaire de plier et de déplier un certain nombre de fois votre papier pour assouplir les plis.

Pour faciliter l'explication de chaque figure, nous nommerons : Papiers A et D les parties dentelées, et B et C, les autres qui sont pliées. — Ainsi le papier A repose sur le papier B et le papier D sur le papier C. — Les papiers C et B reposent sur l'intervalle du milieu. Le petit croquis ombré de la planche XVIII vous fera comprendre ces dispositions.

Nous allons maintenant passer à l'exécution des différents sujets.

LE CASQUE (*Pl. XIX*)

Ce casque est purement fantaisiste, il n'est employé dans aucune armée, mais il n'en est pas moins original. Pour e faire, ayant le papier en main, vous redressez ensemble

PLANCHE XVIII

1.

les papiers A et B, sans les séparer, puis vous les tournez en dedans et réunissez les deux bouts que vous tenez de la main gauche, ce qui forme un chapiteau, alors vous passez votre main droite sous la base dont les papiers C et D ne sont pas dépliés, vous écartez les plis et placez le Casque sur votre tête. (fig. 2).

LA CASSEROLE (*Pl. XIX*)

Laissant redressés les papiers A et B, vous redressez à leur tour les papiers C et D, puis le papier D. Ce qui vous donnera la figure 3 ; après quoi, réunissant les deux côtés des papiers A et B et les maintenant avec la main droite pendant que votre main tient le papier D serré, vous montrez la Casserole (figure 4).

LA GUÉRITE (*Pl. XX*)

Vous rentrez le papier D dans le papier C qui reste redressé. Puis appuyant à une extrémité les papiers superposés A B sur les papiers C D, vous laissez dérouler les plis de la feuille et vous avez la figure 1, qui représente une guérite.

LA LANTERNE (*Pl. XX*)

Vous ramenez votre papier en position et rentrant les papiers C D, vous refaites la figure du Casque (fig. 2 planche XIX), seulement vous serrez la base C D au lieu de l'élargir et vous avez ainsi l'image d'une lanterne ou d'une lampe avec son abat-jour (fig. 2).

LE BANC (*Pl. XXI*)

Vous redressez la figure précédente et retournez le papier sans dessus dessous de façon à ce que les papiers de la base C D se trouvent en haut. — Vous ouvrez en angle aigu les papier A B et vous ouvrez tous les plis du papier central horizontalement, ce qui vous donnera la figure d'un banc (fig. 1).

LA PIPE (*Pl. XXI*)

Vous serrez tous les plis du papier, laissant dans leur état les papiers A B, mais vous en recourbez les deux extrémités et les maintenez de la main droite sur le papier plissé et ce qui formera le fourneau de la pipe (fig. 2).

LE CHAMPIGNON (*Pl. XXI*)

Figure exactement semblable à celle de la lanterne (fig. 2 planche XX), abaisser seulement les papiers A B qui forment le chapeau du champignon (fig. 3).

LA SELLE (*Pl. XXII*)

Vous repliez tout votre papier et relevez les papiers A et D, puis faisant faire un tour au papier central vous le maintenez de la main gauche et présentez la Selle (fig. 1).

LE RATELIER (*Pl. XXII*)

Vous redressez votre papier, vous abaissez encore un peu le papier A et vous rentrez le papier D dans le papier C. — Vous abaissez alors les papiers C et D et vous présentez votre râtelier en écartant les mains (fig. 2).

— 73 —

PLANCHE XIX

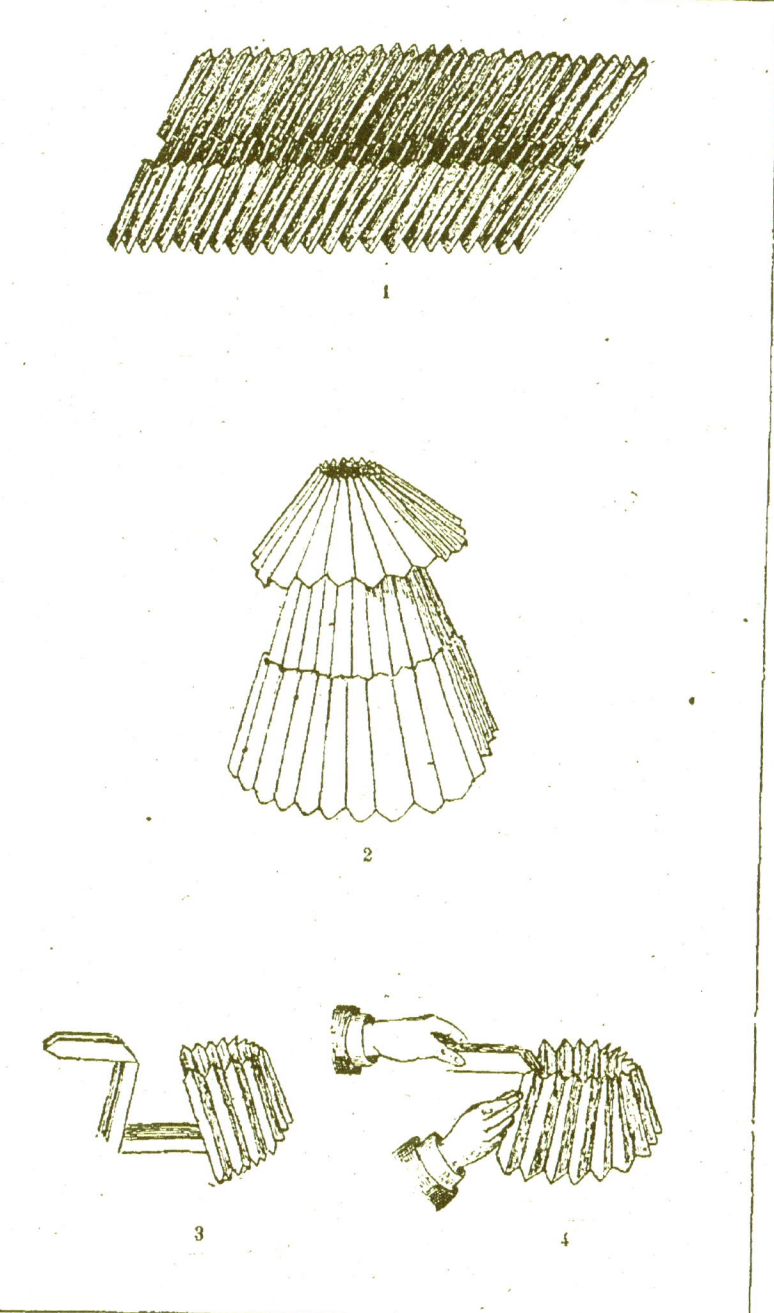

PLANCHE XX

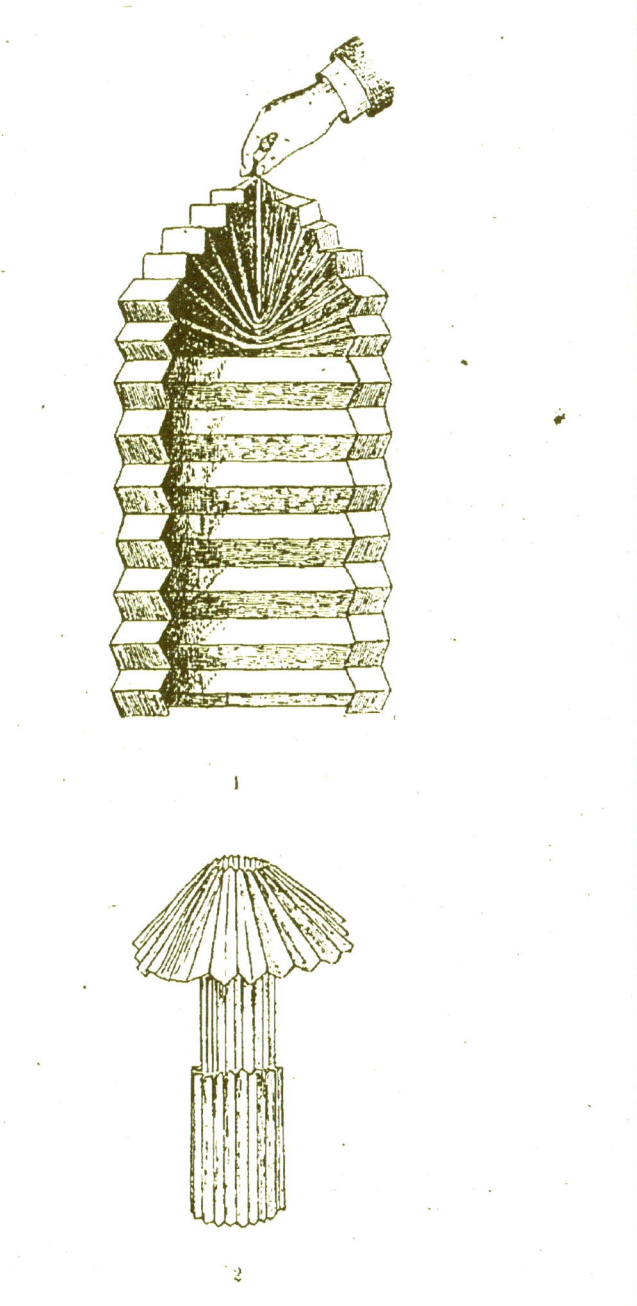

L'ABREUVOIR (*Pl. XXII*)

Vous serrez tous les plis de votre ratelier et faisant faire un tour au papier central, vous maintenez ses deux extrémités avec la main. Cela forme l'abreuvoir ou la fontaine si l'on veut (fig. 3).

LE CHAPEAU (*Pl. XXIII*)

Vous remettez tous les plis et vous relevez seulement ensuite, le plus que vous pourrez, les plis dentelés A et D. Puis vous appliquez le papier A contre le papier B en les tenant de la main droite, vous agissez de même avec la main gauche et vous formez ainsi un chapeau cannelé qui peut à la grande rigueur passer pour un chapeau de marin (fig. 1).

LE PHARE (*Pl. XXIII*)

Remettez les papiers du bas C D les uns dans les autres, laissez le papier A d'en haut dans l'état ou il est, mais relevez le papier B. En pressant tous les plis dans vos mains vous aurez la figure 2. — Puis en tournant vivement le papier total en dedans et en le maintenant de la main droite, vous aurez la figure du phare (fig. 3).

LES ROUES DE BATEAU A VAPEUR (*Pl XXIV*)

Vous relevez légèrement les papiers B et C et vous relevez beaucoup plus les papiers dentelés A et D. Puis vous tournez votre papier en dehors, comme pour le phare et le présentez horizontalement en imitant la rotation des roues (fig. 1).

LE CANOT (*Pl. XXIV*)

Vous rentrez les papiers dentelés A D, dans les papiers B C que vous redressez, puis vous prenez d'une main les papiers A B que vous retenez avec les papiers C D. Vous faites de même de l'autre main et vous présentez le canot horizontalement. (fig. 2).

L'ÉVENTAIL (*Pl. XXIV*)

Vous remettez le papier dans ses plis, comme vous avez commencé à vous en servir et vous le présentez en éventail (figure 3).

Dernières observations. — Vous aurez soin de tenir votre papier de la main gauche et de le déplier de la droite. Vous ne vous servirez de votre papier que lorsque les plis qui font charnière sont tout à fait souples, autrement vous mettriez trop de temps à changer vos figures.

Maintenant pour présenter cette amusette ou, pour mieux dire, pour la faire valoir, il serait peut-être bon de l'accompagner d'un petit boniment dans le genre de celui ci-dessous qui a été fait spécialement.

Vous tenez votre papier entièrement plié à la main, comme un éventail fermé et vous dites :

— Vous regardez ce papier plié que je tiens à la main et vous vous dites, c'est un éventail ! Un éventail improvisé ! en même temps vous vous demandez peut-être ce que je vais en faire ? Si je vous le disais, vous ne me croiriez pas... Si ? Eh bien je vais vous le dire : J'en fais quinze objets différents indispensables à l'armée : Infanterie, Cavalerie et Marine et cela sans le briser.

Voici d'abord un Casque ; avec une mèche, ça ferait un bonnet de nuit, avec une plume, ça ferait bien sur la tête d'un général.

PLANCHE XXI

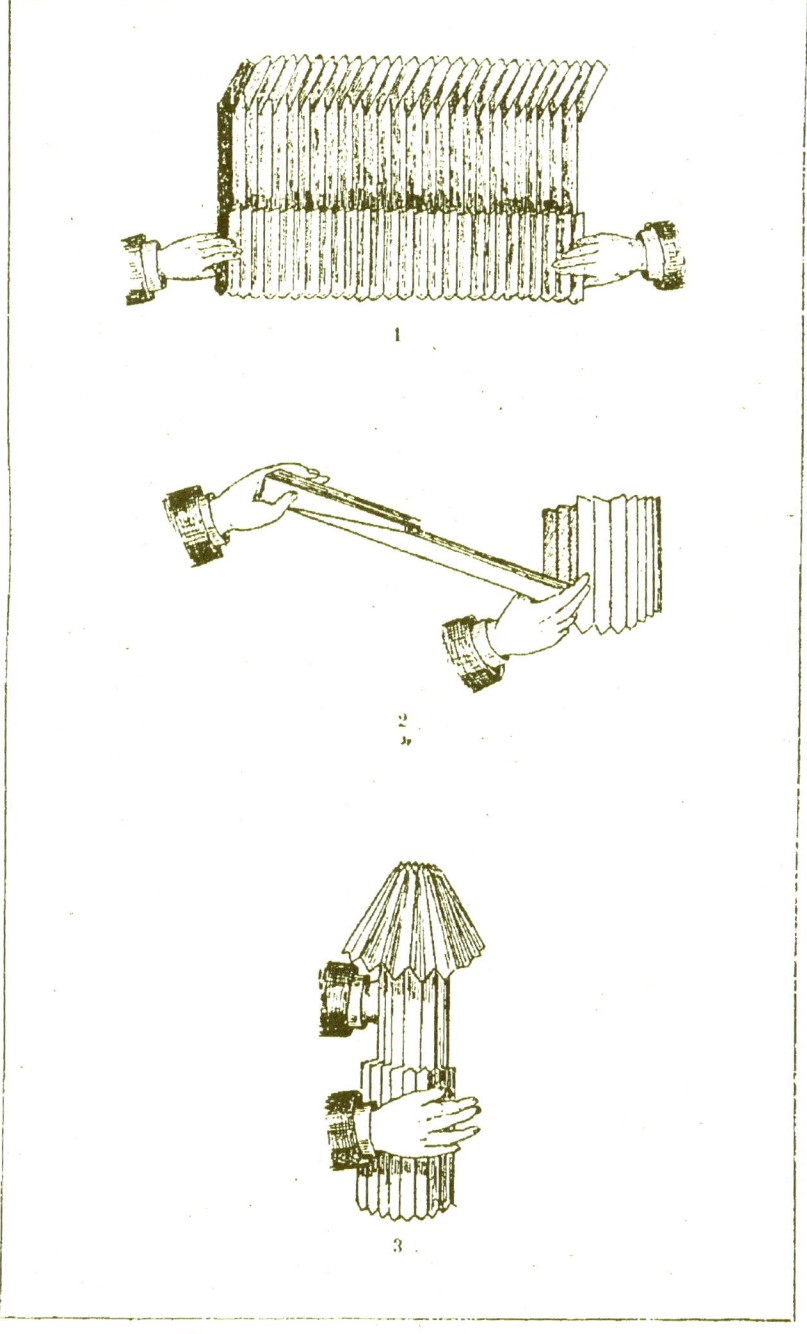

PLANCHE XXII

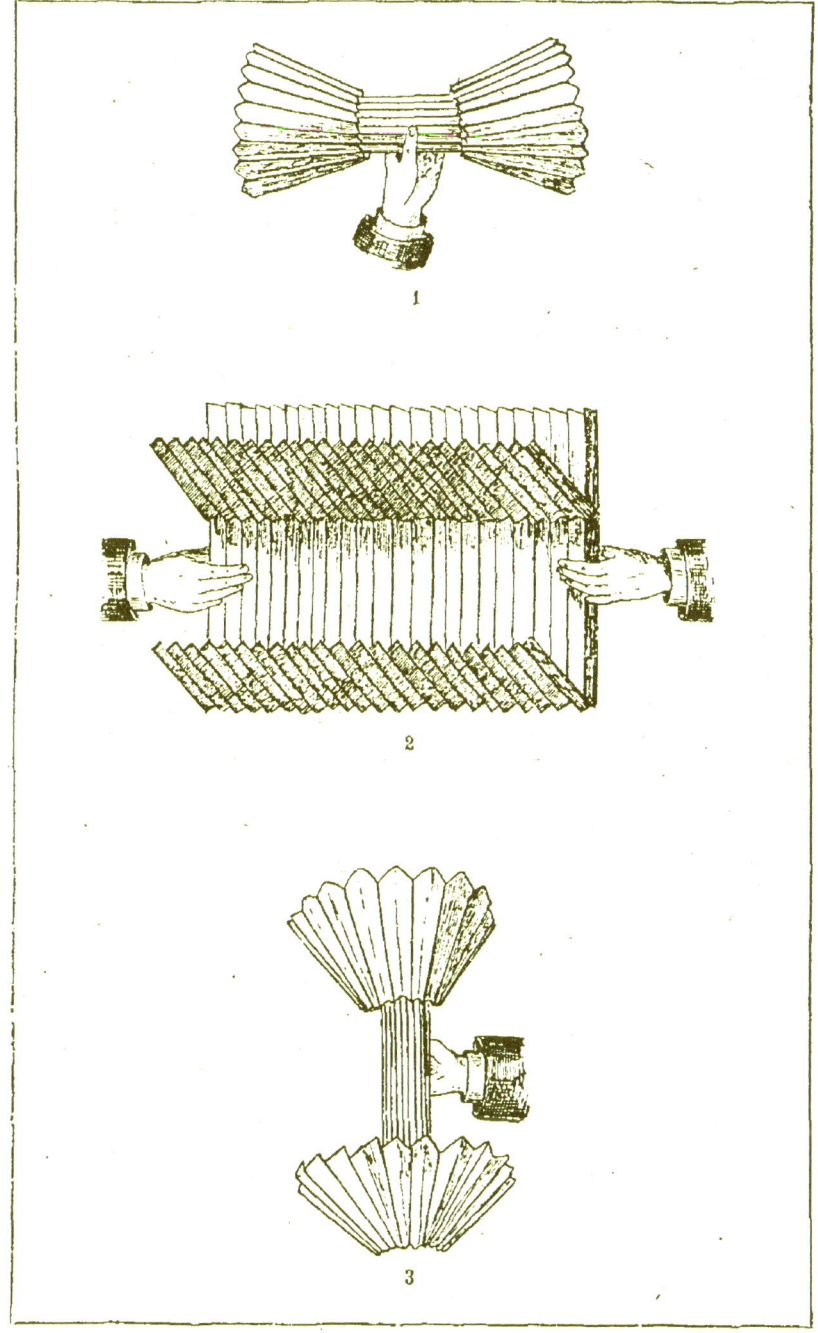

— 83 — PLANCHE XXIII

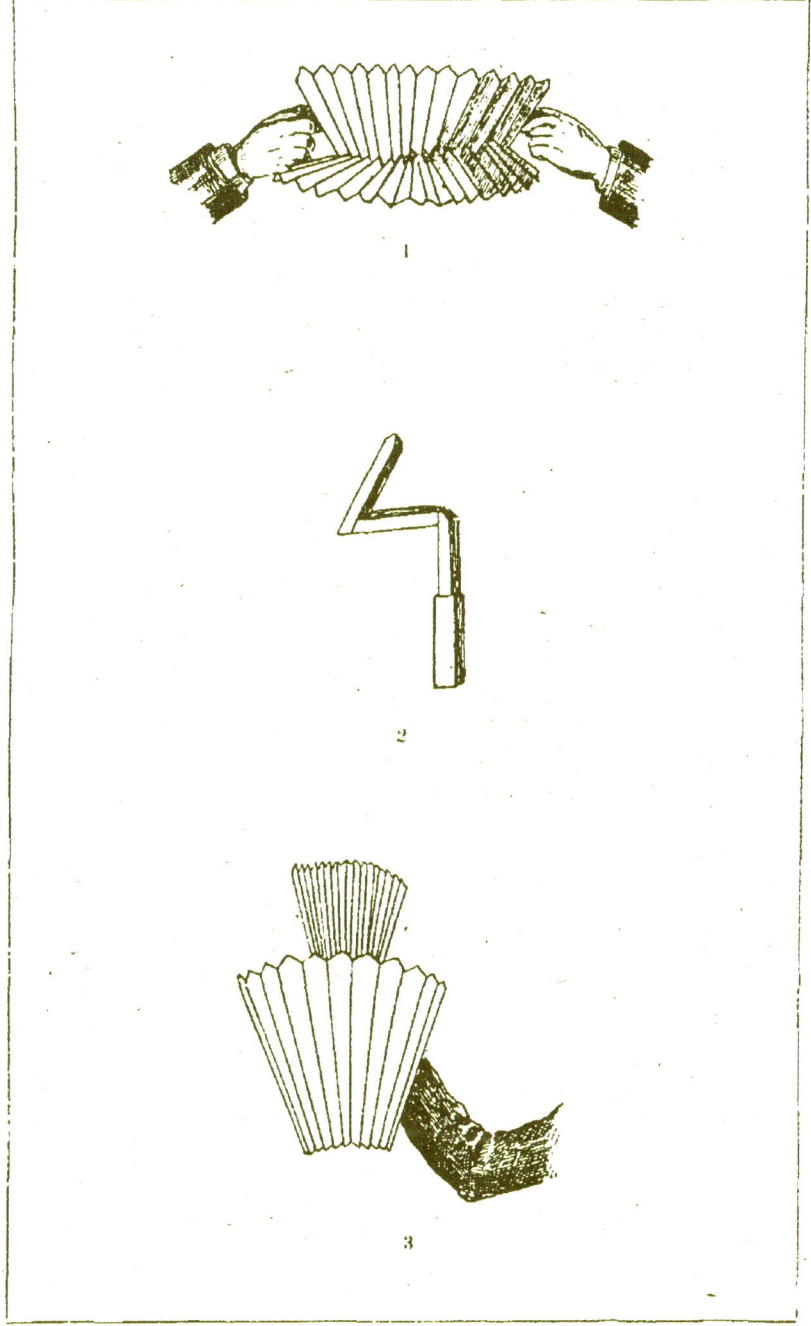

PLANCHE XXIV

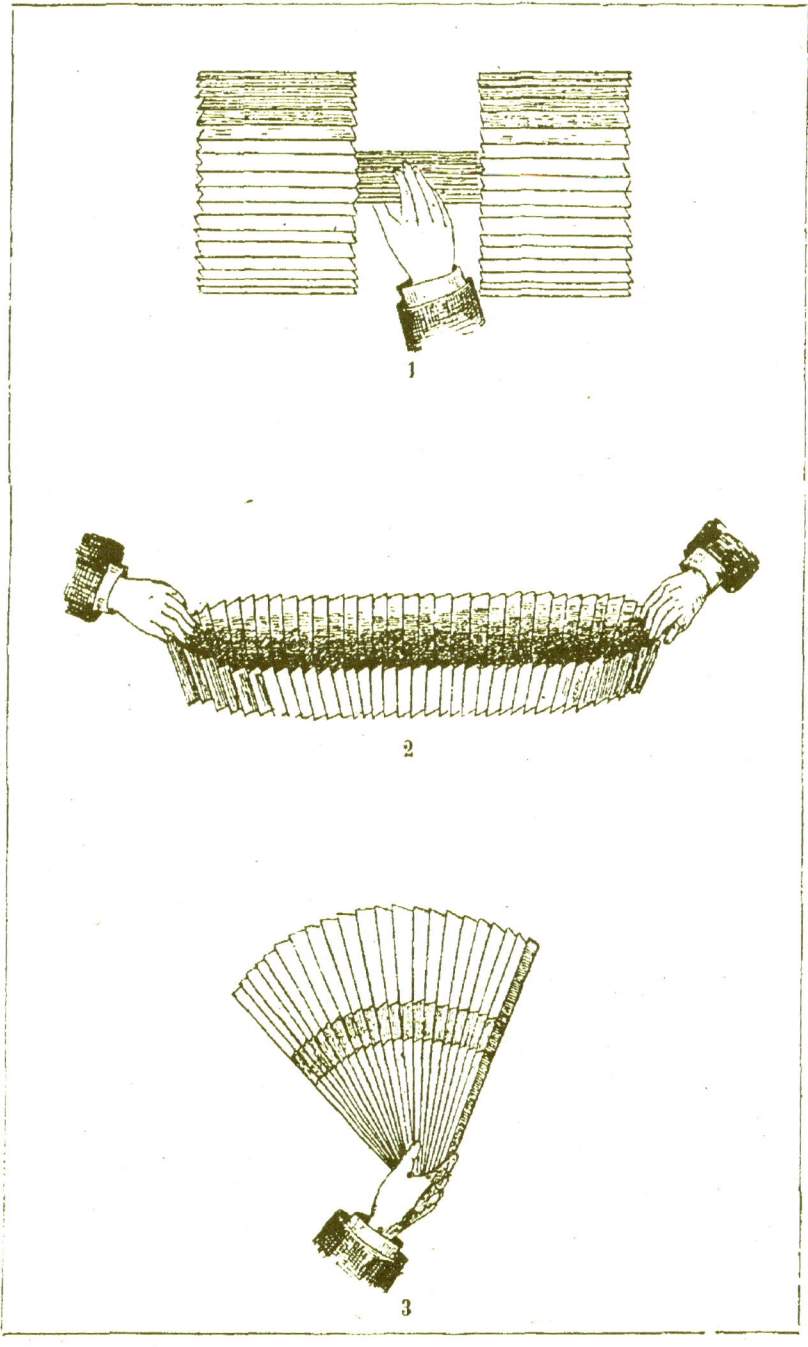

Maintenant, par une autre disposition, mon casque se change en Casserole, il n'y manque absolument que le rata !

Nous avons donc déjà la coiffure du troupier et sa nourriture, songeons maintenant à son logement, et tenez, le voici : c'est sa Guérite ! Là-dedans il peut s'abriter du froid sans cesser de faire son service, ce qui est très important, car justement voici l'officier de ronde qui passe avec sa Lanterne.

L'officier est passé, le soldat respire et comme il est un peu las de sa faction, il s'assied sur ce Banc, sur lequel, à la rigueur il peut s'étendre et, en attendant qu'on le relève de faction, fumer une Pipe de tabac.

Alors pendant que la fumée le parfume et l'isole, son œil rêveur regarde autour de lui pousser les Champignons.

Tout ceci appartient à l'infanterie ; pour la cavalerie, mon papier n'est pas moins utile : tout d'abord il peut servir de Selle au cavalier, une selle du dernier modèle, et, comme le cavalier soigne son cheval avant lui-même, voici un Ratelier qui va bien faire son affaire. Quant à lui, comme il n'a pas le temps d'aller chez le marchand de vins, il va se désaltérer à la Fontaine que voici, qui va ensuite servir d'Abreuvoir à son cheval.

Maintenant n'oublions pas la Marine. Voici le Chapeau de Jean Bart. Les marins l'ont adopté et savent le porter crânement. Avec ce chapeau, ils font de longs voyages ; ils restent des mois entiers sur mer, ne voyant que le ciel et l'eau, aussi quelle joie pour eux quand ils voient de loin le Phare !... le phare lumineux qui leur indique la terre. Aussi tout de suite, ils jettent l'ancre, les Roues du bateau a vapeur font encore quelques tours puis s'arrêtent. Alors, vivement, ils descendent à la mer le Canot du bord et s'empressent de gagner la terre.

Vous voyez que mon papier est indispensable à l'armée et qu'à moi-même il n'est pas inutile, car il va me servir d'Eventail.

AMUSETTES DIVERSES

AMUSETTES DIVERSES

LES DUELLISTES (*Pl. XXV*)

Sur une feuille de bristol léger, — ni trop faible ni trop épais, — vous dessinez deux personnages d'égale grandeur dans la posture de combattants à l'épée. Si vous ne savez pas dessiner, prenez des images toutes faites que vous collerez sur le carton. — Découpez ensuite les personnages et collez-les à la gomme sur les deux branches d'une paire de ciseaux de couturière, de façon à ce que chaque personnage cache bien chaque lame. Alors en les écartant et les rapprochant alternativement vous obtiendrez la simulation d'un combat.

Vous pouvez, pour rendre l'illusion plus complète, agiter les ciseaux derrière un carton dressé qui cache votre main et les branches des ciseaux et ne laisse voir que les personnages.

On peut aussi employer cet amusement, en ombres chinoises.

Il est inutile de dire qu'ils seront bien plus vivants s'ils sont coloriés.

LE DOUBLE NŒUD (*Pl. XXVI*)

Vous prenez un mouchoir et le pliez en deux en biais, puis vous élevez devant vous les deux pointes A B (fig. 1).

Vous retournez ensuite sur vous la pointe A qui, entourant la base de la pointe B, passe sous elle-même et forme ainsi un premier nœud (fig. 2).

Vous relevez alors la pointe A et la faites passer derrière la pointe B (fig. 3).

Alors vous repliez en dehors la pointe B par-dessus la pointe A et vous la passez par-dessous, ce qui forme un second nœud (fig. 4).

Vous serrez légèrement votre nœud en tirant les deux pointes, puis vous tirez ensuite très fort la pointe B et le corps du mouchoir B, et vous arrivez alors à montrer un mouchoir noué fortement (fig. 5).

Ce mouchoir cependant sera dénoué par vous en une seconde et sans le moindre effort. Voici pourquoi :

La façon dont vous l'avez noué vous a fait faire un double nœud coulant (fig. 4). En tirant fortement la pointe B et le corps du mouchoir vous redressez les sinuosités du mouchoir et facilitez le dégagement des deux nœuds A A, que vous faites glisser par la pointe B.

Après cela vous enveloppez votre main avec le milieu du mouchoir et tenant votre nœud de la main droite, il vous est facile de faire glisser les nœuds coulants avec vos doigts, et secouant le mouchoir vous montrez que les nœuds n'y sont plus.

LE SAUTRIOT (*Pl. XXVII*)

Vous connaissez cette grenouille sauteuse vendue un sou dans tous les bazars. Il s'agit de la reproduire avec une coquille de noix.

Vous prenez quelques noix sèches que vous partagez en deux et dont vous gardez les coquilles après les avoir bien évidées.

Ayant choisi une coquille, vous la percez d'un trou de chaque côté avec un canif et vous introduisez dans ces deux

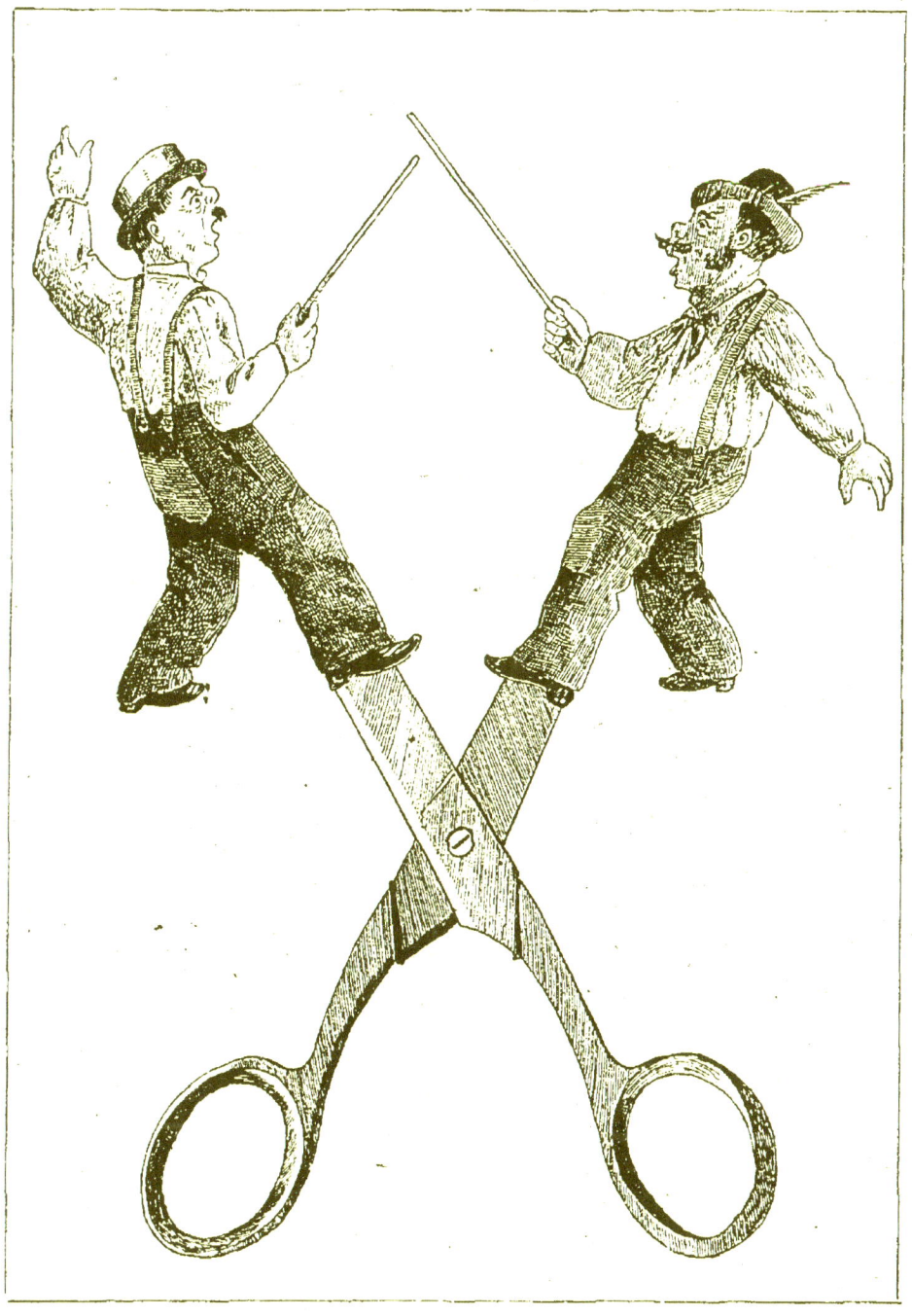

PLANCHE XXV

— 95 — PLANCHE XXVI

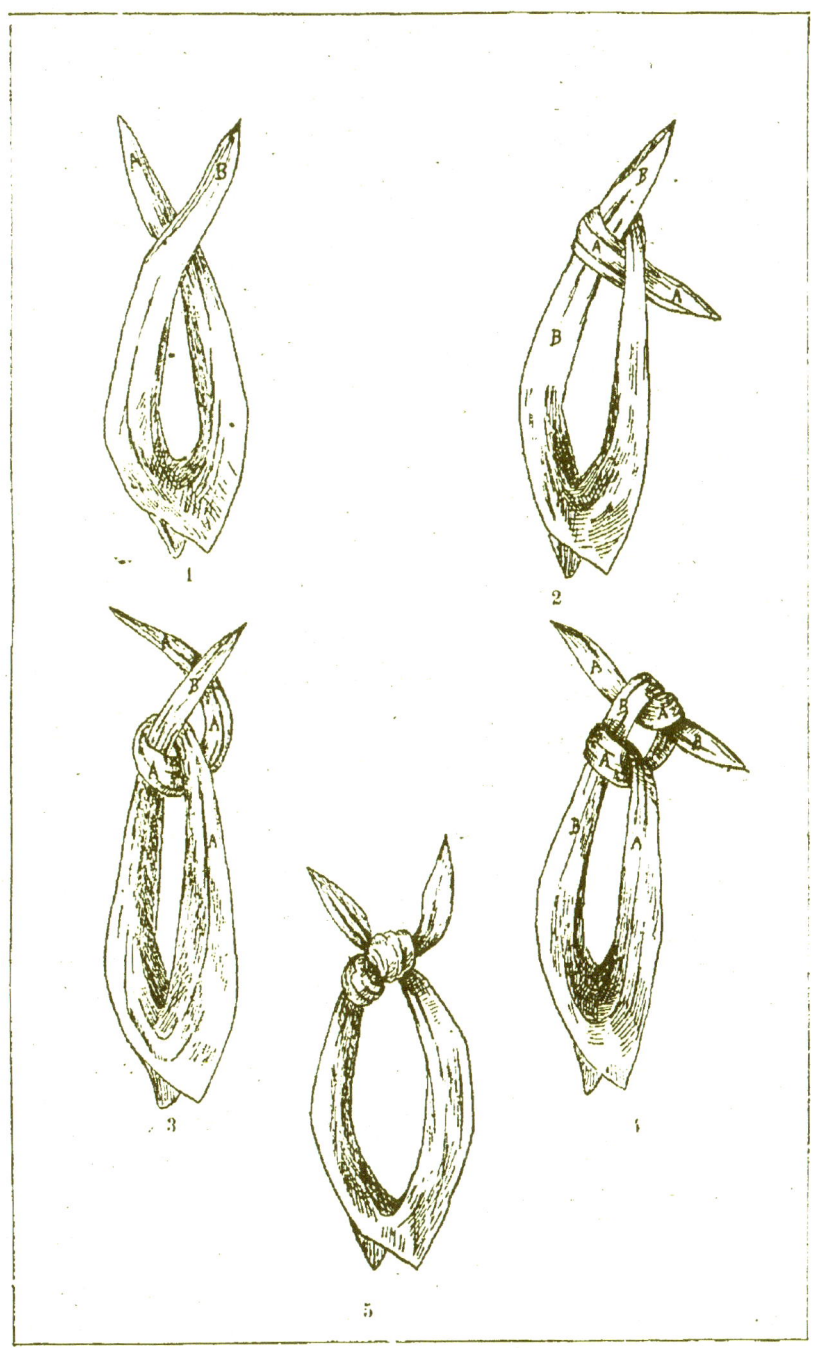

PLANCHE XXVII

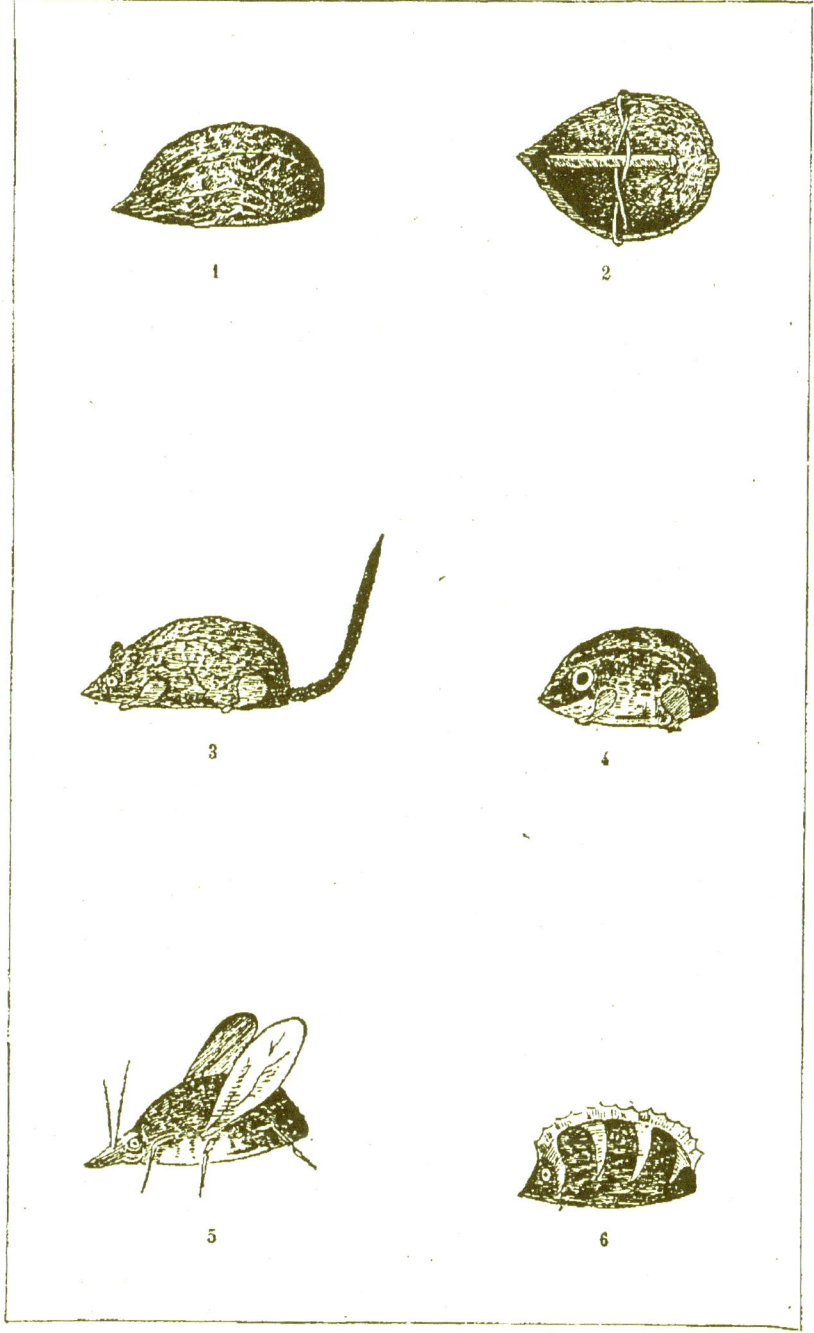

ouvertures un fil un peu fort dont vous liez fortement les deux bouts. Cela formera deux fils qui traverseront en droite ligne la cavité de la coquille de noix. Vous prendrez ensuite une allumette dont vous enlèverez le phosphore et que vous couperez de la longueur de la coquille et l'introduisant entre les deux fils, vous ferez faire à ceux-ci une ou deux torsions qui les rendront très rigides et feront de l'allumette un ressort.

A la pointe de la coquille de noix vous fixerez une boulette de poix ou tout simplement de cire jaune à cirer les parquets.

Ceci fait, vous tendrez votre ressort en faisant faire un demi-tour à l'allumette dont le bout le plus long viendra se fixer sur la cire, puis vous poserez votre coquille à plat sur une table.

Au bout d'un moment, le ressort se détendra, l'allumette se détachera tout à coup de la cire et la coquille de noix sautera en l'air.

Pour que l'effet se produise régulièrement, il faut régler la torsion du fil et avoir soin que la poix ou la cire ne soit ni trop molle ni trop dure.

En peignant la coquille de noix et en y adaptant des pattes, des ailes ou d'autres ornements en papier très léger, on la transforme en petits animaux : rat, grenouille, sauterelle et qui étant placés en même temps sur une table, sautent à la fois et présentent un spectacle très divertissant.

LE GUIGNOL (*Pl. XXVIII*)

Un amusement qu'on peut se procurer à table, au dessert, sans autres objets spéciaux que sa serviette ou son mouchoir de poche est le guignol improvisé que nous allons décrire.

Prenez votre serviette ou votre mouchoir de poche et faites un nœud simple à un des coins ; glissant alors votre

index dans l'intérieur de ce nœud, vous recouvrez toute votre main avec la serviette. Vous écartez le pouce et le médius qui vont faire les deux bras de votre personnage et vous retenez les autres plis de la serviette en pliant votre annulaire et le petit doigt. Vous préparez de même votre main gauche et vous avez ainsi deux petits personnages que vous pouvez faire parler et agir comme vous le voudrez. Ils peuvent tenir un bâton, porter un objet quelconque, faire les mouvements les plus divers.

A genoux derrière une chaise sur le dossier de laquelle vous avez étendu un tapis qui vous cache, vous pouvez exécuter des petites scènes, des dialogues des plus amusants.

Le matériel de ce théâtre n'est pas coûteux, les artistes sont toujours disposés et le public qui s'amuse est forcément indulgent.

DESSINS EN PAINS A CACHETER (*Pl. XXIX*)

Bien que depuis qu'on glisse ses lettres dans des enveloppes gommées on ne se serve plus beaucoup de pains à cacheter, on peut en trouver encore chez les papetiers. Faites-en une provision de toutes les couleurs et coupez-les en petits carrés plus ou moins grands suivant le dessin que vous voulez reproduire. Vous les placez, comme les mosaïstes, dans des réceptacles différents, couleur par couleur. Cela est votre palette ; au lieu de brosses, vous avez une petite pince comme les fleuristes qui vous servira à prendre les carrés et à les placer sur le dessin à la place voulue, laquelle place vous aurez légèrement mouillée.

Or, pour faire cette mosaïque en pains à cacheter, vous collez sur une feuille de bristol, une image coloriée et vous vous appliquez à couvrir les couleurs de ce dessin avec des

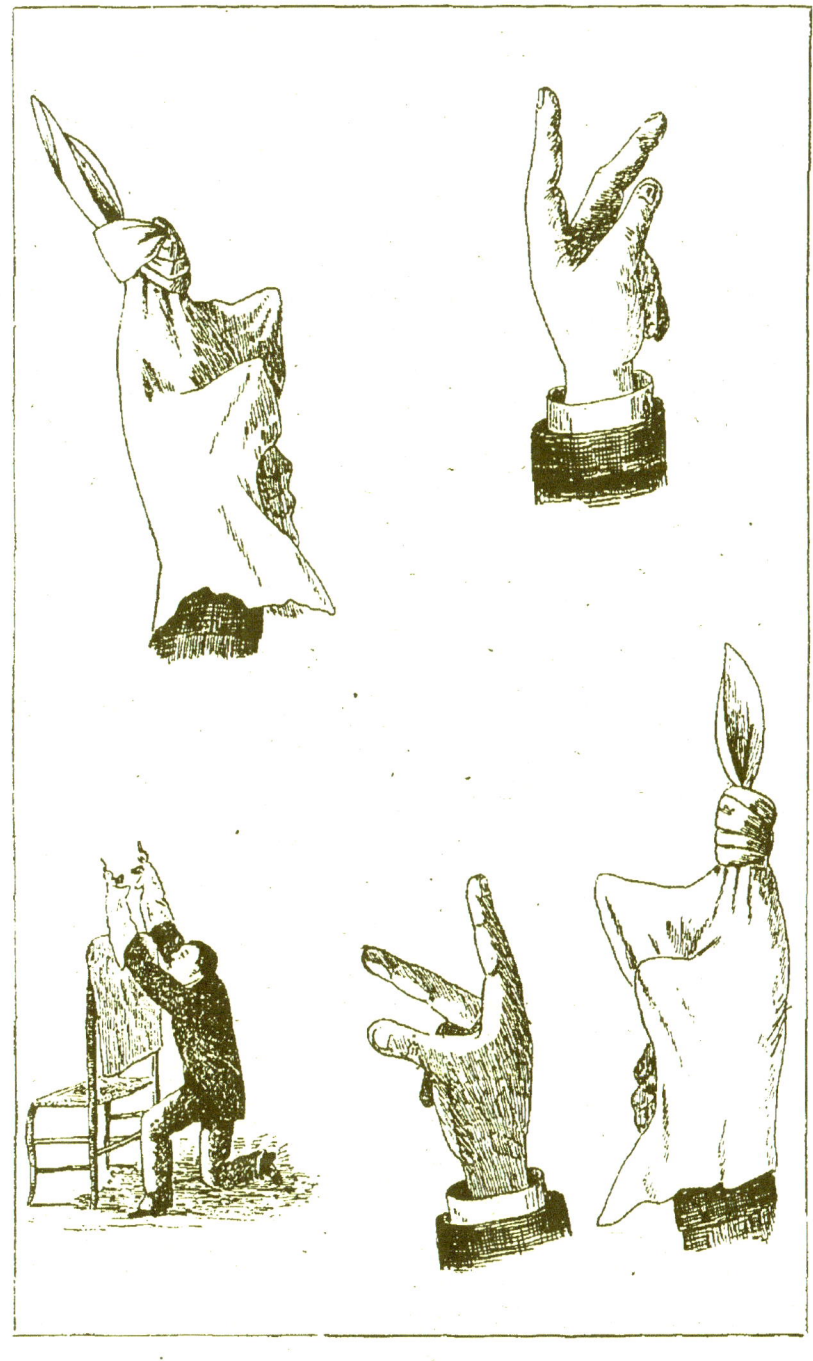

carrés de pains à cacheter de la même couleur. Vos carrés de pâte devront être exactement carrés et de même dimension et vous devez les appliquer horizontalement, changeant de couleur à mesure qu'une couleur différente se présente. Quand le travail est terminé, l'image en pâte ressemble à un ouvrage de tapisserie, à une mosaïque. Cet amusement demande de la patience, car il exige un certain temps de travail, mais il peut se prendre et s'interrompre à volonté, comme une broderie ou une tapisserie et le résultat est très joli si l'on a suivi exactement nos indications (fig. 1).

II

On peut également avec des pains à cacheter faire des récréations d'un autre genre, en se servant aussi des confetti en papier. Ceci s'adresse aux jeunes dessinateurs. On fait, on calque ou l'on copie un dessin de genre, plus ou moins grotesque, dont les personnages ont la tête de la dimension d'un pain à cacheter. On fait la tête avec le pain à cacheter rouge sur laquelle on trace les yeux, le nez, la bouche, etc. (fig. 2).

L'emploi du confetti multicolore, n'est utile que lorsque le sujet s'y prête. Ainsi dans notre dessin, le clown jongle avec des balles qui seront représentées par des confetti. De même ils serviront dans un dessin où il y aura des joueurs de boule, une bataille de boules de neige, etc., etc. Nous laissons d'ailleurs à l'intelligence et à l'ingéniosité du jeune amateur, le soin d'utiliser pains à cacheter et confetti.

LA CAGE A MOUCHES (*Pl. XXX*)

Prenez un bouchon assez fort, neuf si c'est possible, et, avec un canif, évidez-le de façon à ce qu'il forme comme une petite cage ronde avec plafond et plancher peu épais.

Puis, avec de longues épingles qui traversent le plafond et vont se fixer dans le plancher, vous faites une grille en les plaçant l'une près de l'autre, de façon à ce qu'une mouche placée à l'intérieur ne puisse pas se sauver. Pour introduire la mouche, vous levez une épingle que vous replacez après.

Je ne crois pas que dans sa prison la mouche s'amuse beaucoup, mais au moins elle ne tache pas vos glaces et ne se suicide pas dans votre potage.

INSTRUMENTS DE MUSIQUE

Il ne s'agit pas ici de piano, de guitare et de mandoline, mais bien d'instruments confectionnés avec les premiers objets venus.

LE SIFFLET CHAMPÊTRE (Pl. XXX)

Au mois de mai, alors que la sève monte dans les arbres et fait pousser les feuilles, vous coupez dans les saules, les tilleuls, les lilas, une petite branche sans nœuds et droite, d'un centimètre d'épaisseur et de six centimètres de longueur. A deux centimètres du bout qui doit être taillé bien droit, vous coupez l'écorce avec un canif de façon à ne pas entailler le bois, et mouillez la branche avec de la salive ou de l'eau, puis l'appuyant sur votre genou vous la frappez légèrement avec le manche du canif. Peu à peu l'écorce se détache du bois et vous pouvez la faire glisser, en faisant un mouvement de rotation. Alors, appuyant vos lèvres sur le bord de l'écorce qui forme un tuyau, vous soufflez en retirant plus ou moins la tige inférieure qui suivant sa position donnera des sons plus ou moins aigus (fig. 1).

Pour faire le sifflet à son continu, vous préparez votre

PLANCHE XXX

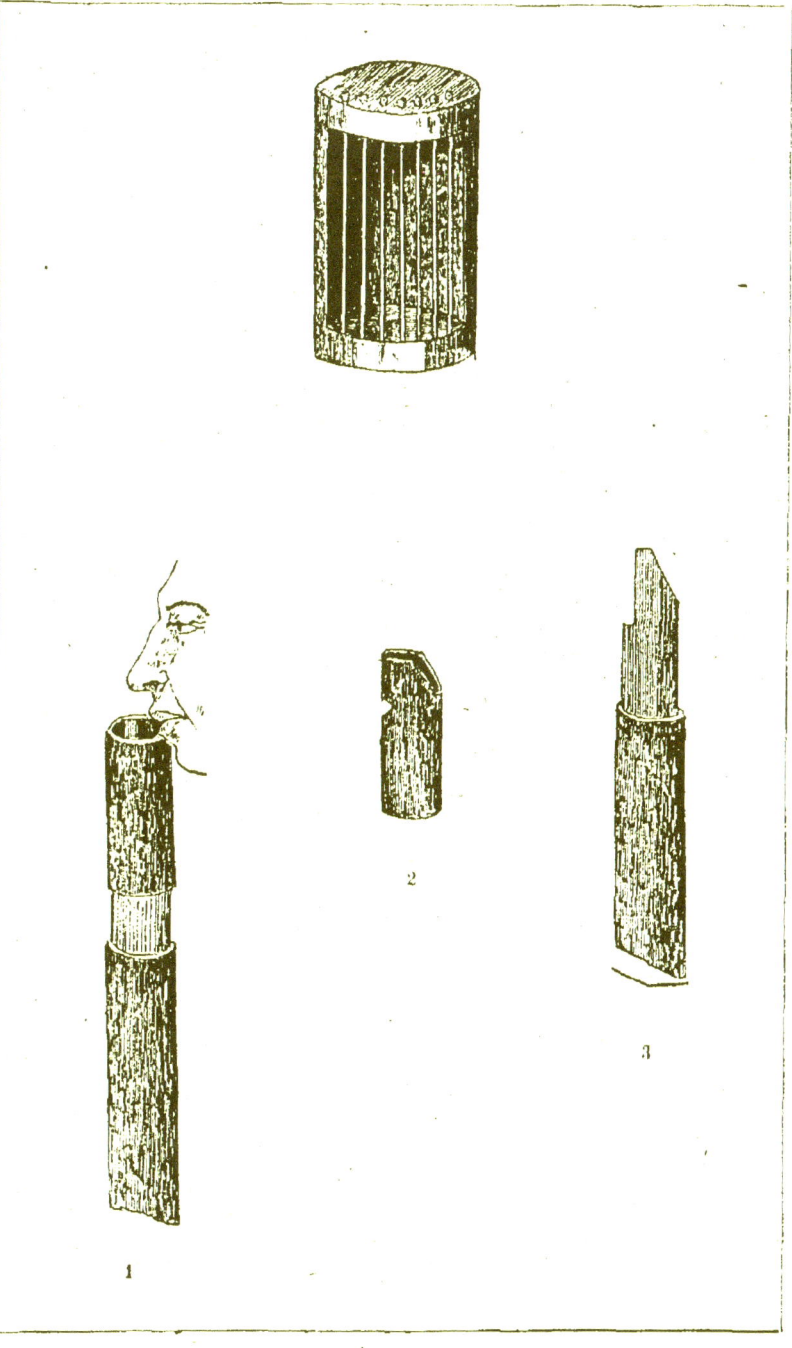

branche comme à la figure 1, puis avec le canif vous taillez l'écorce et le bois en biseau à tiers de bois ; du côté opposé au biseau, vous faites une encoche qui formera l'ouverture par où passera l'air du sifflet (fig. 2). Vous retirerez alors l'écorce et, sur le bois, en face du biseau vous couperez une légère épaisseur de bois qui descendra un peu plus bas que le biseau (fig. 3) Vous remettrez alors l'écorce sur le bois et votre sifflet sera fait.

LE NOYAU D'ABRICOT (*Pl. XXXI*)

Prenez un noyau d'abricot, frais ou sec à votre choix, et frottez-en la partie convexe sur un pavé de grès. Au bout de quelque temps, en humectant le pavé, le noyau s'usera et il se formera un petit trou par lequel vous enlèverez l'amande intérieure (fig. 3). Quand le noyau sera vide, vous appuierez vos lèvres au bord du petit trou en soufflant fort et vous obtiendrez un son très aigu, semblable à celui d'un sifflet.

LA CIGARETTE MUSICALE (*Pl. XXXI*)

Procurez-vous une cigarette fabriquée par la régie (fig. 1), et enlevez-en tout le tabac, puis mettant dans votre bouche le bout terminé par un papier fort, roulé en spirale (voyez la coupe fig. 2), servez-vous-en comme d'un mirliton. L'air que vous chanterez prendra un son qui ressemblera à celui de la vielle.

LA RÈGLE MÉLODIQUE (*Pl. XXXI*)

Prenez une règle, un porte-plume, un crayon, une plume d'oie, et frappez un coup sec au bord d'une table, vous

obtiendrez un son plus ou moins aigu suivant que vous frappez au bas ou au sommet de la règle. Il ne s'agit plus que de régler ce petit instrument en traçant dessus à l'encre, des traits qui indiqueront les notes de la gamme. Avec un peu de tâtonnements, si vous avez l'oreille juste, ou si vous comparez avec un piano, vous pourrez noter exactement votre règle. Vous commencerez alors par étudier la gamme pour frapper juste chaque note, après quoi vous pourrez jouer de petits airs (fig. 4).

LES VERRES MÉLODIEUX (*Pl. XXXI*)

Cette récréation dont M. Mattau a fait un instrument, le Mattauphone, est des plus faciles et des plus agréables.

Vous prenez huit verres à pied de différentes grandeurs, et vous les alignez sur une table. Ensuite vous les remplissez d'eau à moitié et avec un crayon vous frappez légèrement dessus. Le son produit sera une note. Pour faire la gamme vous réglerez vos verres en y mettant plus ou moins d'eau. Un piano juste vous aidera dans cette opération (fig. 5). Une fois vos verres réglés, vous pourrez jouer dessus en frappant avec le crayon, ce qui vous donnera les staccati de la mandoline; ou bien vous tremperez vos doigts dans l'eau et les frotterez légèrement sur les bords des verres, et vous obtiendrez alors des vibrations qui imiteront celles d'un violon céleste (fig. 6). Il est bien entendu que vous pouvez augmenter votre clavier en ajoutant des verres et en notant les dièzes et les bémols.

LA RÈGLE-CLICHÉ (*Pl. XXXII*)

On appelle cliché en imprimerie, l'empreinte solide d'une composition mobile, à l'aide d'un métal en fusion. Dans le cas présent, il s'agit seulement d'une empreinte sur bois

PLANCHE XXXI

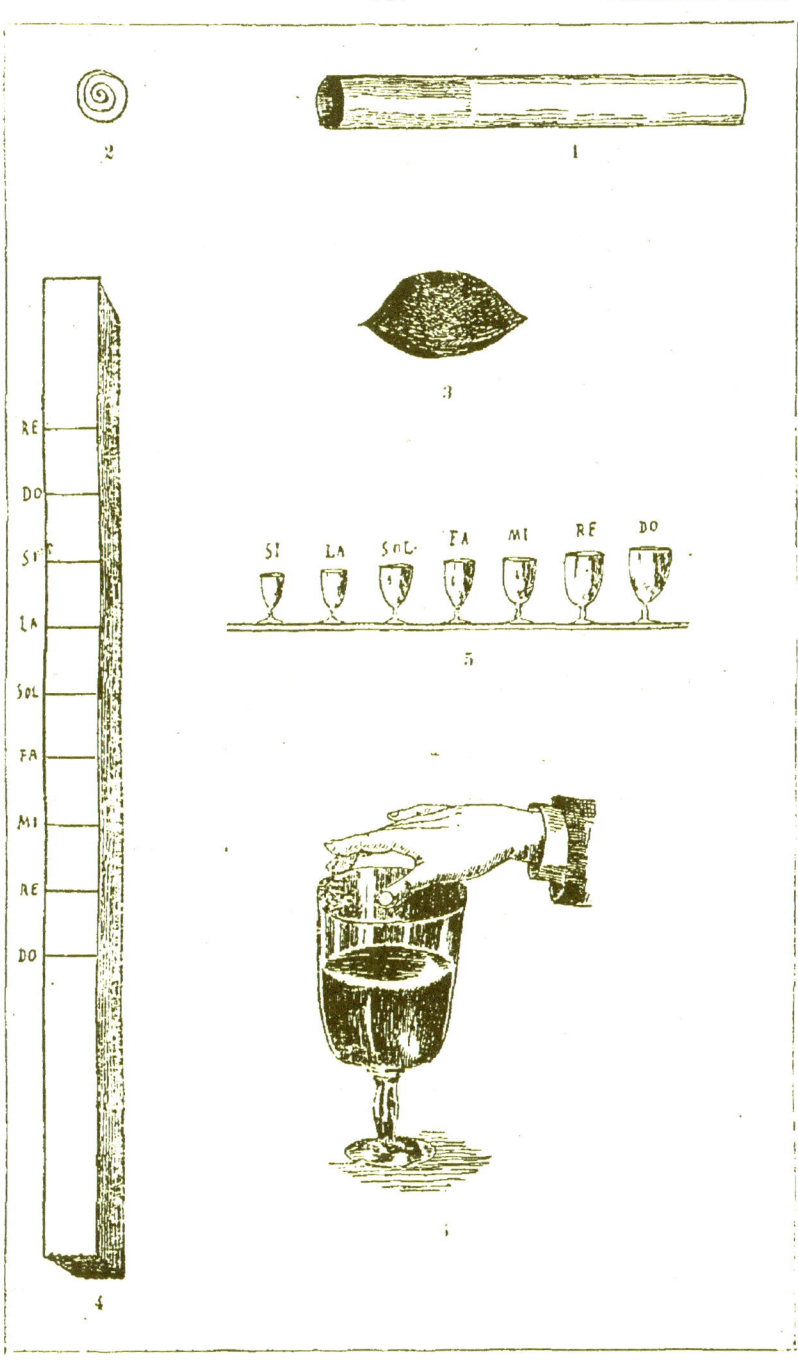

PLANCHE XXXII

1

2

8

Vous prenez une règle et sur un des bouts qui doit être bien plat, vous tracez une image quelconque que vous gravez avec un canif, c'est-à-dire que vous enlevez toutes les parties qui ne sont pas dessinées (fig. 1). La place étant exiguë et votre talent de graveur étant très primitif, vous devez faire des dessins très simples et faciles à découper : des grilles, des croix, des barres que le canif peut faire d'un trait. Voir les images ci-jointes (fig. 2).

En enduisant d'encre, ou mieux d'encre de Chine, votre petit cliché et en l'appliquant sur une feuille de papier blanc vous obtenez une épreuve de votre dessin et en imprimant côte à côte cette même épreuve vous pouvez faire un encadrement (fig. 3).

LA CHARNIÈRE JAPONAISE (Pl. XXXIII)

Qu'il vienne du Japon ou d'ailleurs, ce petit jouet est ingénieux. De temps en temps on le trouve dans les bazars, mais si on veut le fabriquer chez soi, rien n'est plus facile si l'on suit nos explications à la lettre.

Vous taillez en bois blanc, sapin ou peuplier, bois facile à découper, six petites tablettes de 6 cent. 1/2 de hauteur, sur 4 cent. 1/2 de largeur et 1 cent. d'épaisseur. Vous façonnez ensuite en double biseau ∧ le haut et le bas de chaque tablette.

Vous coupez ensuite du bolduc (cordon plat rouge) ou tout autre cordon plat et n'ayant pas plus d'un centimètre de largeur, en dix-huit morceaux de 0 m. 10 c. de longueur.

Puis vous vous procurez une pincée de petits clous, appelés semence, de moyenne dimension.

C'est avec ces éléments que vous allez construire votre jouet.

Prenant ensuite une tablette, vous fixez dessus trois morceaux de bolduc un peu au-delà du biseau : les deux

premiers en haut à droite et à gauche et le troisième en bas, au milieu.

Vous préparez ainsi les cinq autres tablettes.

Il s'agit maintenant de les ajuster.

Vous faites passer les cordons d'en haut de la première tablette par-dessus le biseau ; ils suivent en droite ligne le dos de la tablette et vont se fixer sur le devant de la seconde tablette à droite et à gauche. Pour le troisième morceau de bolduc, vous le faites suivre en droite ligne le dos de la seconde tablette et, le repliant, vous le fixez à cette même tablette au milieu, au-dessus du biseau (fig. 1 et 2).

Même opération pour les autres tablettes.

Les cordons formeront ainsi une charnière libre qui reliera toutes les tablettes ensemble. Il faut avoir soin de placer les tablettes bien exactement l'une à la suite de l'autre, biseau contre biseau, ni trop lâche ni trop serré.

Le jouet est terminé, vous n'avez plus qu'à peindre des fleurettes sur un des côtés des tablettes.

Pour en voir l'effet vous prenez la première tablette par les côtés en la tenant bien droite et vous la penchez en arrière en l'appliquant sur le dos de la seconde tablette, aussitôt celle-ci se détache sur la troisième, laquelle se détache sur la quatrième. Ainsi de suite. Toutes les fleurettes peintes d'un côté ont disparu (fig. 3).

Pour les faire revenir, on penche de nouveau la première tablette, mais en avant et le même déclanchement se produit ramenant les fleurettes.

Ce petit jouet, si l'on n'étudie pas sa confection semble incompréhensible au premier abord.

LES MARRONS SCULPTÉS (*Pl. XXXIV*)

Quand vient l'automne, les marrons d'Inde sont mûrs, ils font éclater leur bogue et tombent à terre. Les enfants

— 117 —

PLANCHE XXXIII

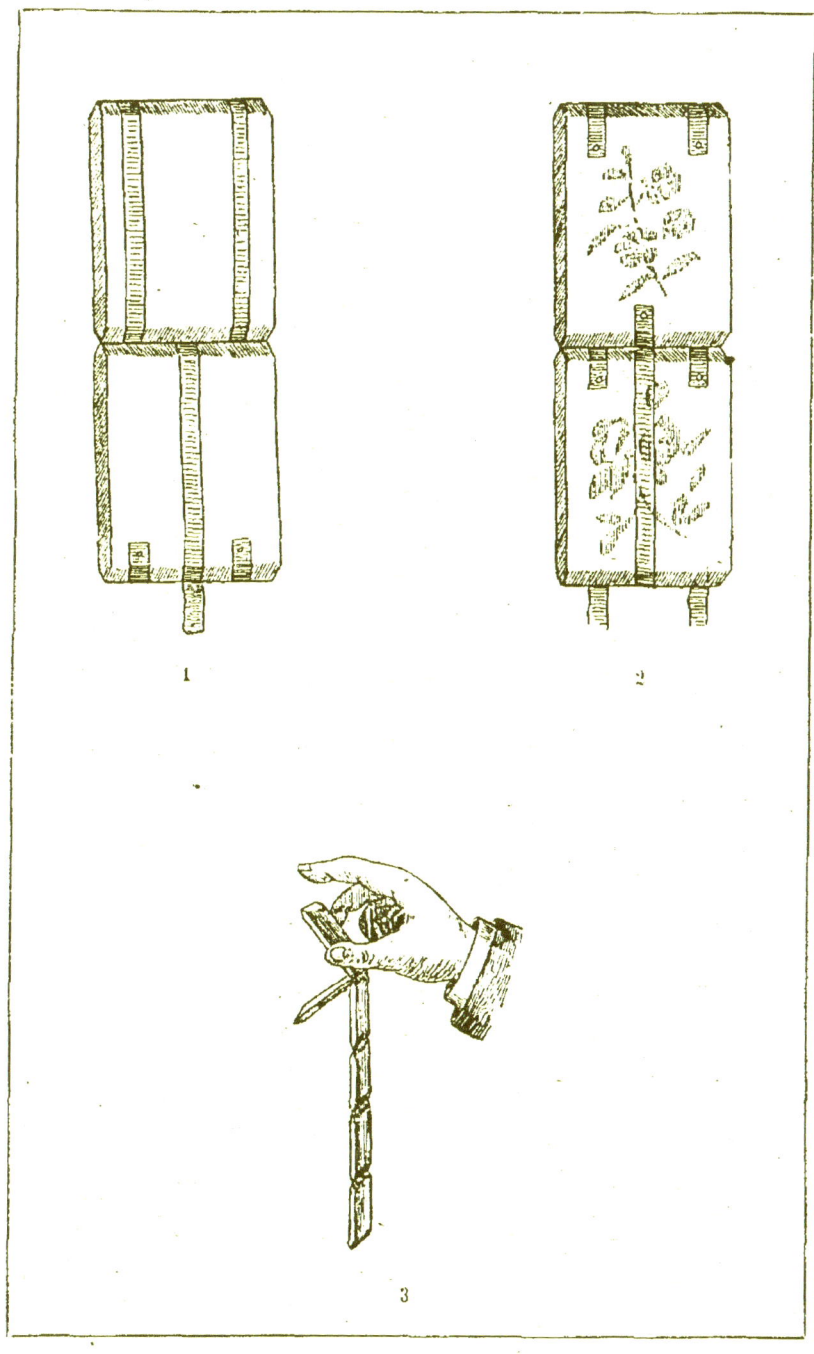

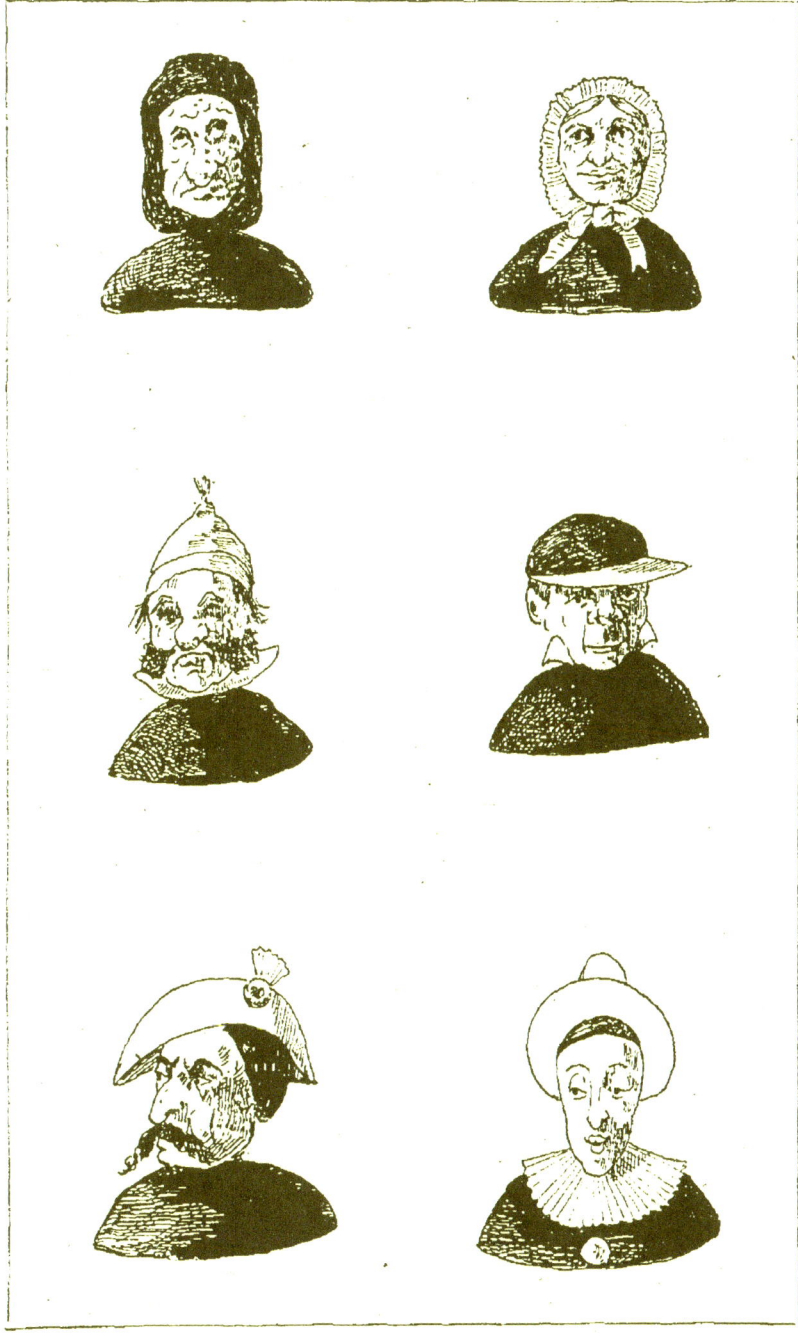

les ramassent, en font des chapelets grossiers ou les transforment en projectiles qui ne sont pas toujours inoffensifs. Ils feraient bien mieux de les utiliser d'une manière plus artistique. Chaque marron employé comme je vais l'indiquer va faire un petit buste grotesque qui peut se conserver très longtemps. Vous prenez donc un marron et avec un canif, vous enlevez son écorce brune de façon à ce que la pulpe forme un ovale qui va être celui de la figure que vous allez sculpter. Ce qui reste de l'écorce va servir de bonnet, de capuchon au petit personnage. Vous taillez alors la pulpe en profitant de ses inégalités pour donner à la figure une expression grotesque. La pulpe alors est fraîche et le canif la travaille très facilement. Ceci fait, vous prenez votre boîte d'aquarelle et colorez le personnage : Un peu de carmin aux joues et aux lèvres et du noir d'ivoire pour les yeux, sont en général les seules couleurs employées. La teinte jaunâtre de la pulpe complète le coloris. Ceci fait, vous pouvez glisser de la laine blanche, grise ou noire entre la pulpe et l'écorce pour faire la barbe et les cheveux et de même du papier plissé pour faire un bonnet ou droit pour les faux cols. La tête une fois terminée, vous prenez un autre marron et vous traversez sa partie plate par une épingle. Cette épingle sort de l'autre côté et vous y piquez votre tête. Le buste est fait.

A mesure que le marron sèche, la tête devient de plus en plus grimaçante, elle durcit ; vous pouvez la conserver tout l'hiver en la mettant dans un endroit sec, et vous aurez ainsi un joli petit bibelot d'étagère.

LE MONSTRE VIVANT (*Pl. XXV*)

Cette amusette se fait généralement à table où l'on a sous la main les objets nécessaires à son exécution; à savoir : serviette, mie de pain et amande que l'on fait charbonner à

la bougie, à moins qu'on n'ait eu la précaution de se munir d'un petit bout de fusain.

Ayant donc fermé votre main gauche comme à la fig 1, vous l'entourez avec votre serviette et vous la maintenez avec le pouce sous le doigt indicateur plié, fig. 2. Les plis de ce doigt forment la bouche et ses commissures. Alors vous indiquez avec le fusain la place du nez et les yeux. En faisant un léger mouvement avec le pouce vous repoussez le doigt indicateur et la bouche du monstre semble s'ouvrir et se fermer et si vous y introduisez de la mie de pain, il aura l'air de manger. L'effet est saisissant.

LES STIGMATES (*Pl. XXXV*)

On appelle stigmate la marque que laisse une plaie et par extension toute espèce de marque laissée sur le corps ou un objet quelconque.

Dans le cas présent les stigmates seront trois petits traits tracés à la craie sur une planche mobile, une table ou un carton à dessin. La récréation consiste à affirmer que si vous mettez la main sous l'objet (planche, table ou carton) sur lequel on a tracé ces traits, ils se reproduiront dans votre main.

Cela paraît impossible puisque votre main n'a aucun contact avec ces stigmates et cependant vous allez réussir cette récréation en procédant ainsi.

Avant de la proposer vous tracez secrètement sur les ongles du doigt indicateur, du médius et de l'annulaire, un trait de craie suffisamment épais (fig. 3), et quand vous mettez la main sous la table vous la fermez (fig. 4). Les stigmates s'impriment alors sur la paume de la main (fig.5). comme on ignore la préparation faite sur vos ongles, il paraît très étonnant de voir que vous avez pu faire passer dans votre main l'image de ceux qui sont tracés sur la table.

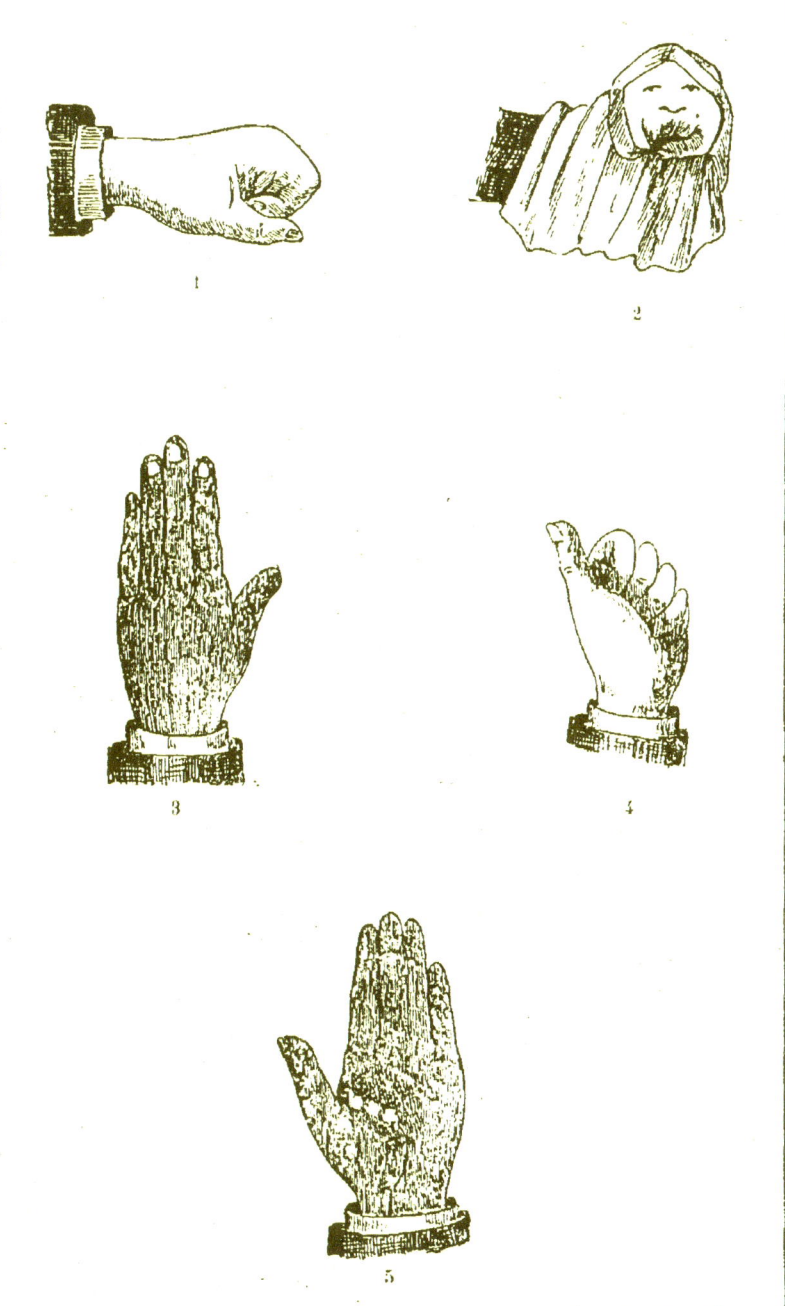

PLANCHE XXXV

LE DIABOLIQUE (*Pl. XXXVI*)

Le diabolique est un petit jouet d'origine japonaise. Il consiste en deux cartonnages découpés comme aux figures 1 et 2, grandeur nature. Le carton doit être du bristol léger pas plus épais qu'une carte de visite. Le cartonnage n° 1 étant confectionné vous en collez les deux côtés. Vous en faites de même du cartonnage n° 2. Alors mettant une balle de plomb dans le n° 1 vous le glissez dans le n° 2 ce qui forme une petite boîte n° 4.

En mettant cette boîte sur un plan légèrement incliné, elle marche toute seule, s'abaissant et se relevant automatiquement grâce à la balle insérée dans le cartonnage n° 1.

CARICATURES VIVANTES (*Pl. XXXVI*)

Nous vous avons montré tout à l'heure une espèce de monstre imité avec la main fermée sur laquelle on a tracé un sujet et des yeux. La main fermée va nous servir encore à faire, non plus un monstre mais une caricature à l'aide de quelques accessoires qu'il va falloir fabriquer. Avec de la mie de pain ou du mastic vous allez donc faire un nez, deux yeux et une bouche comme ils sont indiqués aux figures 5, 6, 7, 8 et vous y joindrez un peu de ouate noire (fig. 9). Avec cela, en mettant le coton entre votre pouce et le milieu de votre index, pour imiter les cheveux, les deux yeux et le nez entre l'index et l'annulaire, la bouche entre l'annulaire et le médius, vous ferez un personnage grotesque mais qui ne sera nullement hideux (fig. 10). Vous peignez, bien entendu, vos petits accessoires que vous pouvez modifier à votre gré.

LE PETIT CULBUTEUR (*Pl. XXXVII*)

Rien n'est plus facile que de confectionner cette amusette, cependant il faut savoir un peu dessiner et reproduire sur une feuille de papier bristol — (de même grandeur ou en plus grand) les découpures du n° 1. — Une fois dessinées, vous les découpez et les enluminez sur les deux faces et vous les assemblez avec des bouts de fil retenus de chaque côté par des doubles nœuds.

Votre petit culbuteur étant alors articulé, ses jointures se trouvant très libres, vous prenez une tige de bois très mince, une paille rigide, un fil de fer résistant, comme une aiguille à tricoter, et vous faites passer cet objet par le milieu des deux mains fermées du culbuteur, il se trouve alors placé comme sur un trapèze.

Vous n'avez plus alors qu'à l'animer en tournant la tige dans vos doigts en avant et en arrière (fig. 2).

LA DANSE DES PANTINS (*Pl. XXXVII*)

Construisez un petit pantin en cartonnage léger, absolument comme vous avez fabriqué le petit culbuteur, seulement au lieu de le dessiner de profil vous le mettez de face. Pour celui-ci, il suffira de le peindre d'un seul côté (fig. 3). Au haut de son dos, par derrière, vous collerez une languette de carton qui est destinée à accrocher le pantin fig. 4).

Pour le faire mouvoir, vous vous asseyez sur une chaise, les jambes écartées, plaçant devant vous la lumière. Vous aurez préalablement préparé un fil noir de la largeur de vos jambes écartées que vous fixerez à chacun de vos mollets à l'aide d'épingles recourbées adhérentes au fil. Vous ne devez pas laisser voir que vous attachez ce fil à vos jambes.

Prenant alors le pantin, que vous montrez par devant, vous l'accrochez invisiblement au fil, ce qui le fait tenir

PLANCHE XXXVI

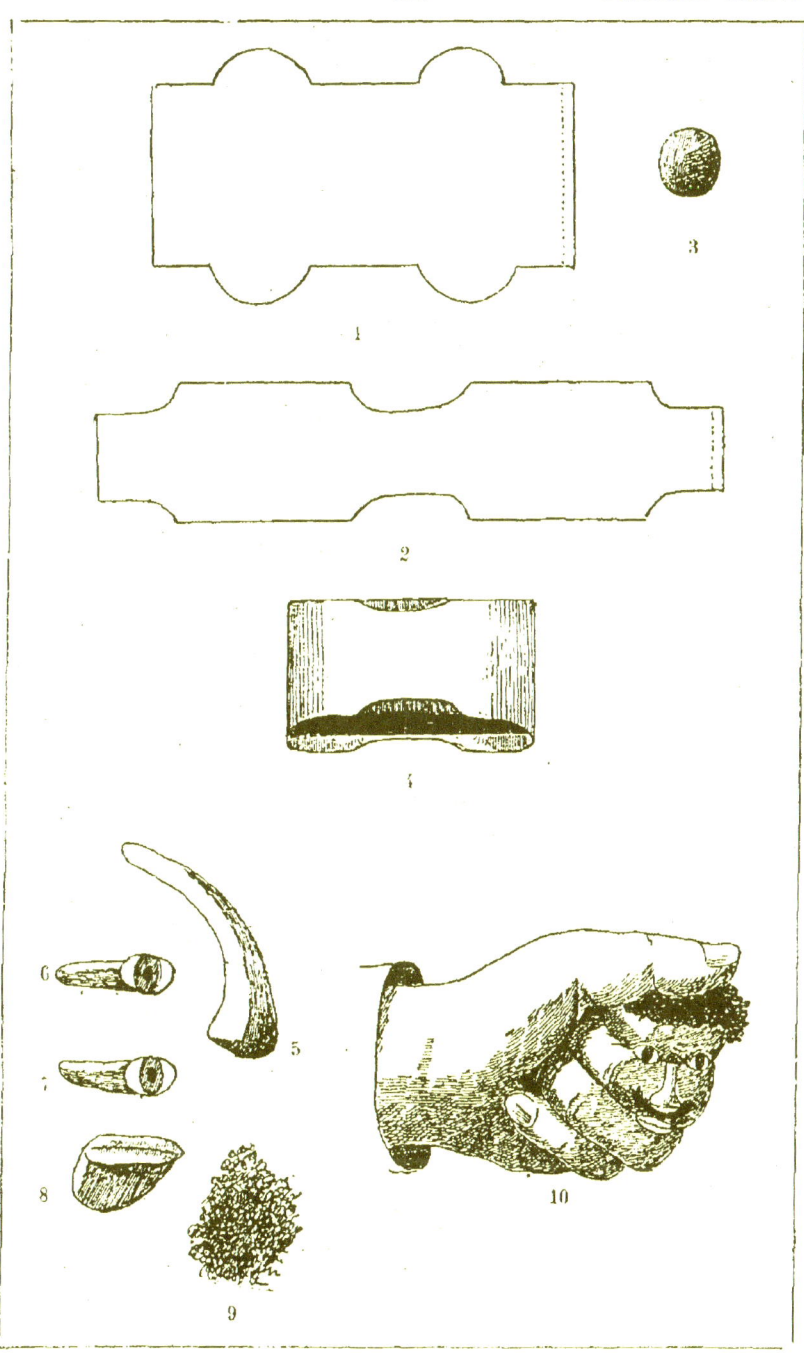

— 129 — PLANCHE XXXVII

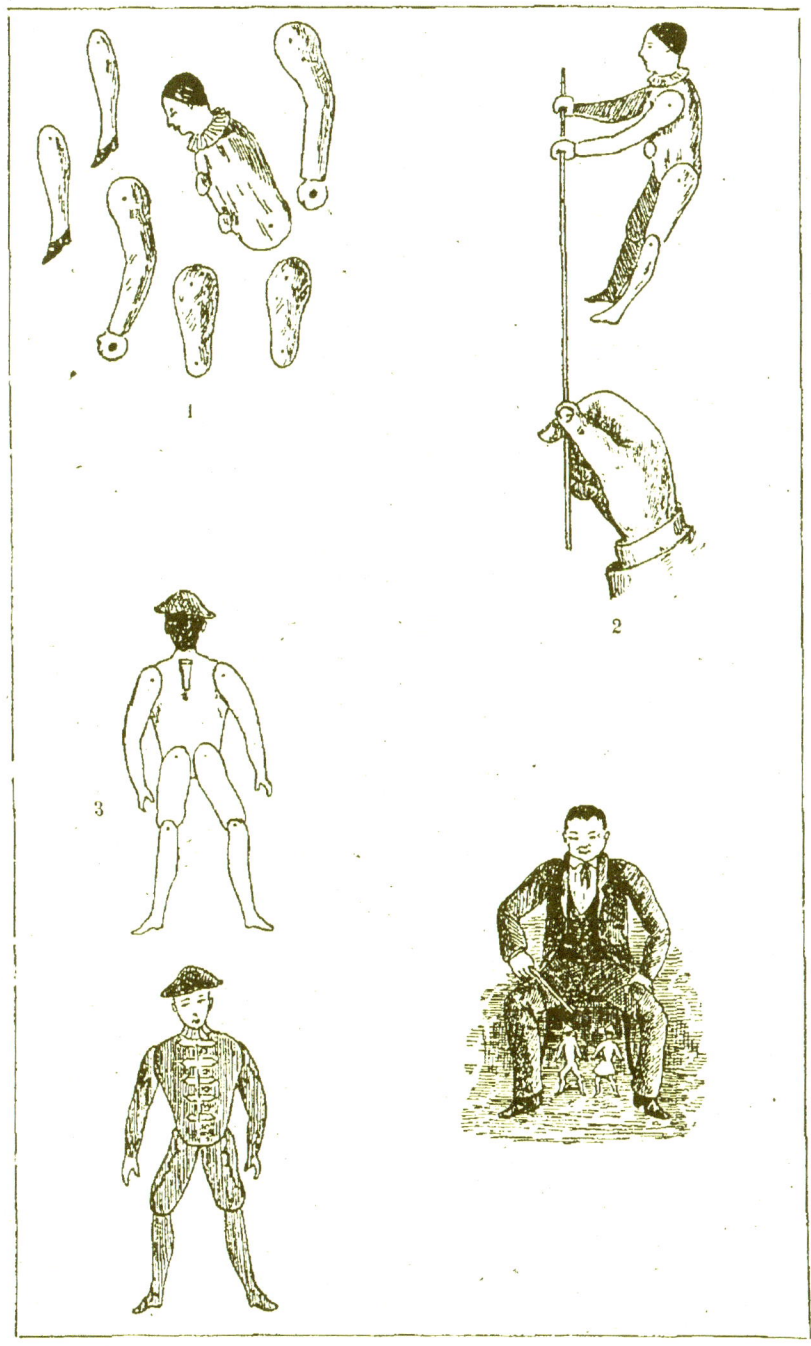

debout, sans qu'on puisse comprendre comment il se tient. Alors avec une petite baguette, une règle, vous donnez de légers coups sur le fil invisible, et vous fredonnez une danse. Le bâton semble battre seulement la mesure, mais c'est lui qui fait danser le pantin.

Pour rendre cet amusement tout à fait incompréhensible, il est nécessaire qu'on ne connaisse pas l'existense de la languette, qu'on ne vous voie pas attacher le fil à vos jambes et que par la disposition de la lumière, celui-ci soit tout à fait invisible.

LES TOTONS (*Pl. XXXVIII*)

Le toton est l'embryon de la toupie. Il est naïf, primitif et facile à manier. — On fait un toton avec une boulette de mie de pain, un bouton dans lequel on a mis une allumette, (fig. 1), avec n'importe quoi. On roule la tige entre le pouce et l'index, et le toton se met à tourner.

LE BILBOQUET-CANNE (*Pl. XXVVIII*)

Vous prenez une baguette flexible, un jonc, une baguette à battre les habits, par exemple, et aux deux tiers de sa longueur, vous fixez à l'aide d'un clou la moitié de l'écorce d'une orange ou un rond de serviette en bois assez large pour contenir une balle en peau. Au bout de la baguette vous attachez une ficelle longue comme les deux tiers de sa longueur et au bout de laquelle vous avez cousu une balle (fig. 2). Le jeu consiste, comme celui du bilboquet, à envoyer la balle dans le récipient fixé sur la canne. Avec un peu d'habitude cela devient facile. Il faut pour cela porter en avant la canne et avec un mouvement en arrière pas trop brusque faire remonter la balle et présenter le récipient pour la recevoir.

LE DIABLE (Pl. XXXVIII)

Prenez une rondelle en bois peu épaisse dans le genre de celles qui servent à enrouler les légers rubans qu'on appelle des faveurs. Percez-la de deux trous dans le milieu, espacés l'un de l'autre d'environ deux centimètres ; introduisez dans ces trous une ficelle dont vous nouerez les deux bouts. Le jouet est fabriqué (fig. 3).

Pour s'en servir, on glisse la rondelle au milieu de la ficelle et on la fait tourner de façon à ce qu'elle s'enroule sur elle-même. Puis on la tire des deux côtés également et doucement. La ficelle se déroule alors et s'enroule ensuite du côté opposé ; en continuant à tirer ainsi sans secousses la rondelle tourne sans cesse entraînée par l'enroulement et le déroulement de la ficelle qui fait ainsi ressort (fig. 4).

Ce jouet s'appelle Le Diable, mais du diable si je sais pourquoi.

LE TÉLÉPHONE (Pl. XXXVIII)

Avec un morceau de carton construisez deux gobelets dont le fond sera de parchemin tendu. Au milieu de ce parchemin vous fixerez une ficelle d'une vingtaine de mètres de longueur qui reliera ainsi un gobelet avec l'autre. Le téléphone est fait (fig. 5).

Pour s'en servir, deux personnes prennent chacune un gobelet et s'éloignent l'une de l'autre de la longueur de la ficelle qu'elles doivent tenir tendue. Puis l'une parle dans un des gobelets tandis que l'autre tient son gobelet contre son oreille ; celle-ci entendra alors distinctement les paroles de la première. Il n'est pas nécessaire de parler très haut (fig. 6).

PLANCHE XXXVIII

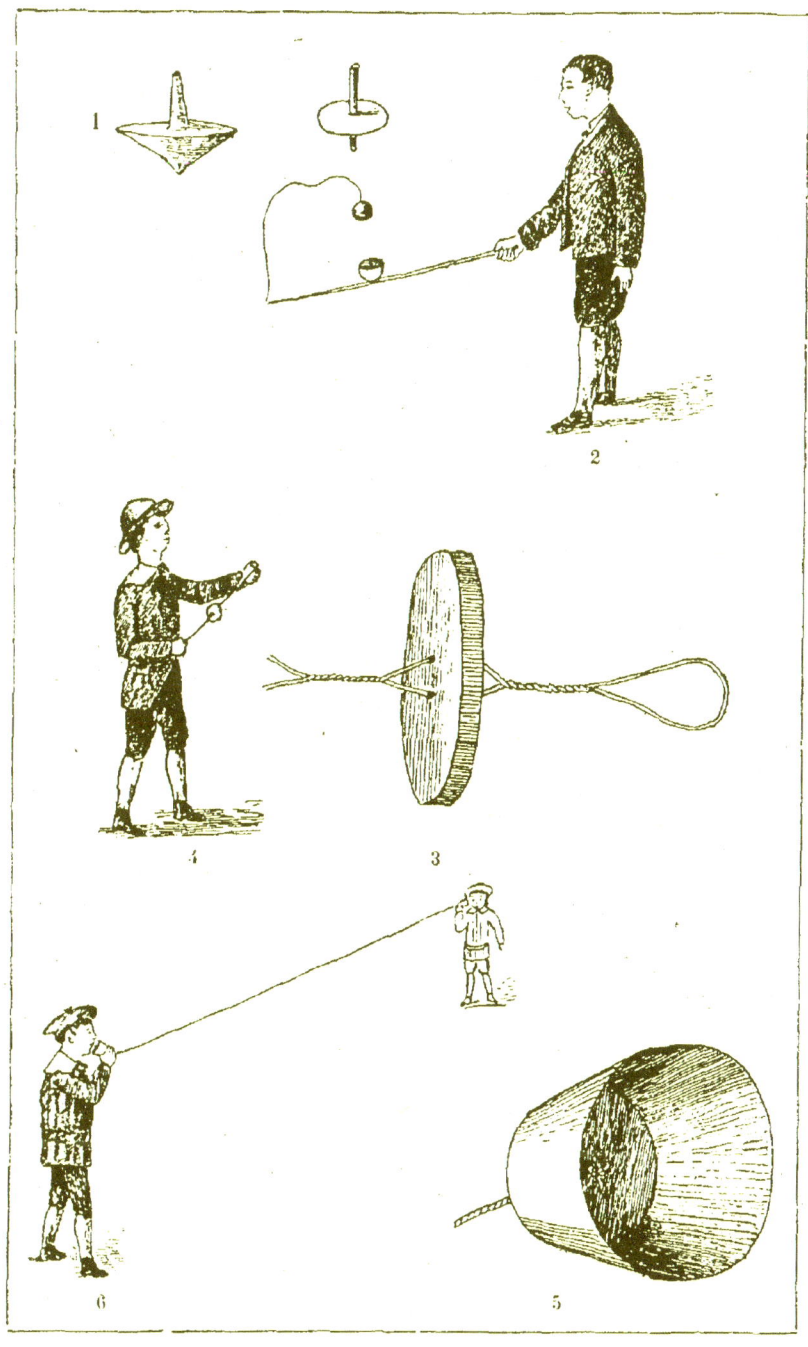

LE THAUMATROPE (*Pl. XXXIX*)

Le thaumatrope est une illusion d'optique facile à construire. Sur une feuille de bristol épais ou de carton blanc, vous tracez deux circonférences de 6 ou de 8 centimètres de diamètre (Prenez si vous voulez une boîte ronde en carton dont vous enlevez les rebords). — Sur un de ces cartons vous dessinerez par exemple un cheval, et sur l'autre le cavalier qui doit être dessus ; ou bien une cage et l'animal qui doit être dedans, etc. Il est facile d'imaginer des sujets variés et ingénieux. Les cartons préparés, vous les collez dos à dos, mais sens dessus dessous, c'est-à-dire que le cheval sera droit et que le cavalier sera collé la tête en bas (fig 1 et 2) et ainsi des autres sujets.

De chaque côté de ce carton double, au milieu vous ferez deux trous où vous attacherez deux fils (fig. 3).

Puis prenant un fil dans chaque main, vous le roulerez dans vos doigts assez vivement ce qui fera tourner le carton sur lui-même ; les deux images se confondront alors et le cavalier paraîtra assis sur le cheval, l'animal enfermé dans sa cage, etc.

Si les fils n'étaient pas exactement attachés au milieu des côtés, le cavalier aurait l'air de sauter sur sa selle et l'animal dans sa cage.

Cette amusette est pour ainsi dire un cinématographe primitif.

LES HANNETONS (*Pl. XXXIX*)

Il y a bon nombre d'amusettes à faire avec les hannetons, ces pauvres petites bêtes qui sont si nuisibles aux arbres et aux plantes. On peut sans leur faire du mal les atteler à un petit chariot fait avec une coque de noix à laquelle on a ajusté des roues en carton léger (fig. 4). Ou bien les transformer en prédicateurs en les collant dans

l'intérieur d'une chaire en cartonnage (fig. 5). La construction de cette chaire est indiquée à la planche XVII. Consulter aussi le texte, page 56.

AVALER UN COUTEAU (*Pl. XXXX*)

Cette récréation se fait à table, au dessert. Vous montrez un petit couteau de dessert et vous annoncez que vous allez l'avaler. Pour cela vous le dissimulez dans vos deux mains ouvertes en retenant le manche avec le pouce de la main droite (fig. 1), puis en balançant vos mains comme si vous preniez votre élan pour le lancer dans la bouche, vous frôlez le bord de la table et le laissez tomber sur votre serviette préalablement bien étendue sur vos genoux. Alors, les relevant, vous les faites glisser devant votre bouche, puis vous les écartez en montrant que le couteau n'y est plus et que vous l'avez avalé.

Vous profitez ensuite du moment d'étonnement pour reprendre le couteau sur votre serviette et le glisser sous votre gilet. Si l'on veut alors vérifier la serviette, on n'y trouve plus rien. A ce moment, vous vous levez et vous dites que vous le sentez descendre dans votre estomac qu'il perfore, tant il a hâte de sortir, et vous le faites sortir de votre gilet.

Nul ne croira à cette opération singulière, mais on ne se rendra pas compte du moyen que vous avez employé et on admirera votre habileté.

LES DEUX BOULETTES (*Pl. XXXX*)

Vous faites deux boulettes de mie de pain, et vous en dissimulez une dans votre main droite à la base de l'annulaire et du médius (fig. 2). Vous prenez ensuite l'autre entre l'index et le pouce (fig. 3) et vous annoncez que vous allez la faire passer dans votre main gauche fermée ; en

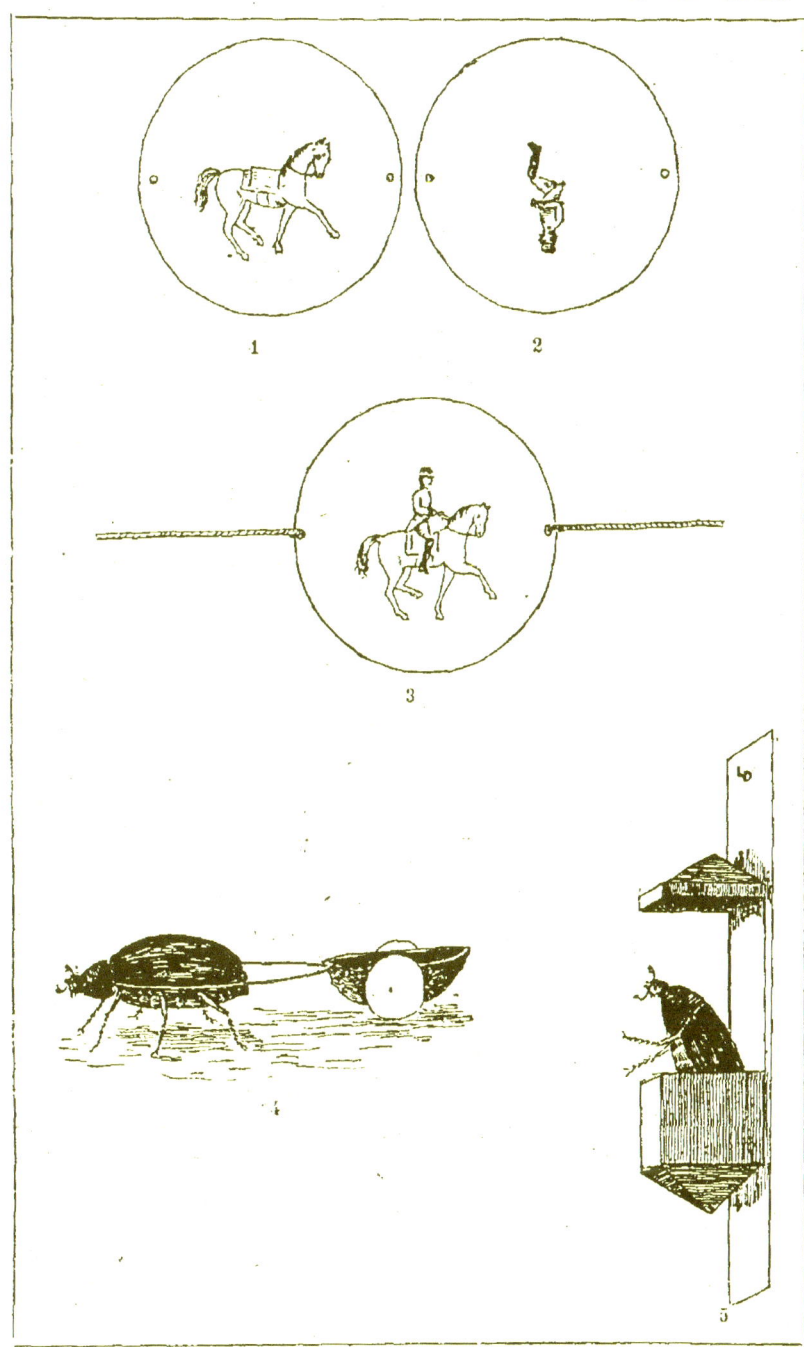

— 139 — PLANCHE XXXX

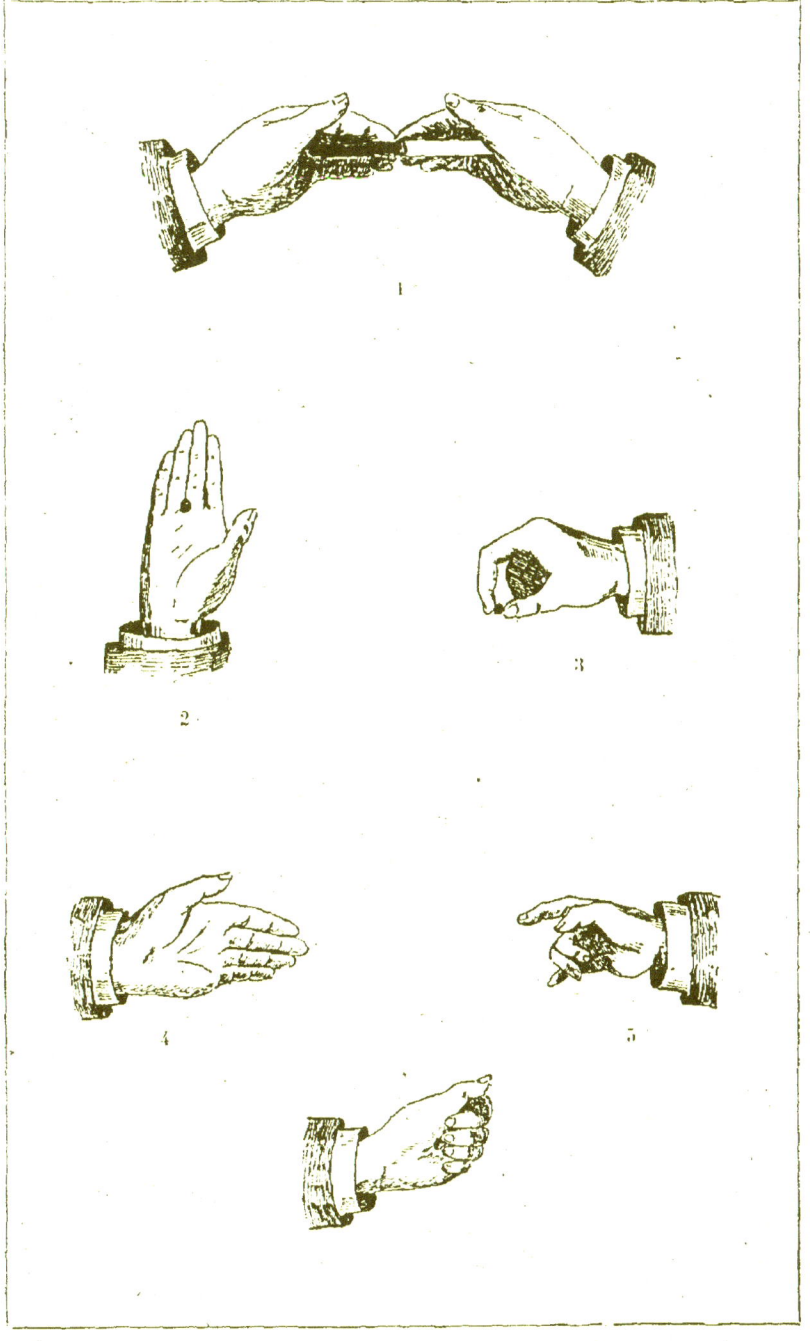

disant ceci, vous la présentez sur votre main gauche ouverte (fig. 4) et, en la retirant, vous laissez glisser la boulette cachée et fermez vivement la main gauche (fig. 5) en disant : passez ! Vous ramenez vivement la boulette que vous tenez entre le pouce et l'index à la base de l'annulaire et du médius et vous tendez le doigt pour indiquer qu'elle y est. Vous ouvrez la main gauche et elle s'y trouve en effet. Vous la reprenez alors et vous pouvez recommencer indéfiniment ce petit jeu.

LES TROIS BOULETTES

Cette récréation peut se faire aussi avec trois boulettes plus petites, grosses comme un petit pois. Pour cela vous roulez trois boulettes que vous montrez et vous en roulez une quatrième que vous dissimulez préalablement dans l'ongle de votre doigt médius. Procédant de la même façon, vous ouvrez votre main gauche et en placez une, puis une seconde, et en même temps vous laissez glisser celle qui est fixée dans votre ongle et vous fermez la main. Prenant ensuite la troisième, vous feignez de la jeter derrière vous, mais à l'aide du pouce vous la fixez de nouveau à l'ongle du médius où elle ne se voit pas, la main étant ouverte. Ouvrant ensuite votre main gauche, vous montrez que la boulette jetée a rejoint les deux autres. On peut recommencer plusieurs fois cet amusement.

LE SINGE GRIMPEUR (Pl. XXXXI)

Cette amusette qui se trouve chez tous les marchands de jouets peut facilement se construire chez soi. Servez-vous de carton léger ou de bois mince comme celui des boîtes à cigares par exemple. Sur cette surface vous dessinez le singe et ses différents membres (fig. 1, 2, 2, 3, 3) et vous

les découpez. Prenant ensuite le corps du singe (fig. 1), vous fixez sur sa poitrine, sur la tranche, un léger clou, si vous avez employé du bois, une épingle que vous recourbez si c'est du carton, à laquelle vous fixerez une petite bague en caoutchouc semblable à celle qui servent de ressorts aux boîtes d'allumettes en cire, puis vous fixez les deux bras l'un en face de l'autre (fig. 4). Ces bras doivent être collés fortement au corps. Les deux mains sont percées par un trou dans lequel vous passerez un petit fil de fer, que vous nouerez par dessus en laissant entre les deux mains un léger espace pour qu'on puisse y passer une ficelle.

Les jambes sont attachées librement au bas du corps (fig. 4) avec un clou, de façon qu'elles puissent s'abaisser et se relever facilement. Elle seront placées exactement l'une en face de l'autre, ayant entr'elles un espace libre de l'épaisseur du carton ou du bois ; elles seront reliées entr'elles par trois petits clous. Celui du haut placé au bas de la cuisse servira de seconde attache à la bague du caoutchouc. Celui du milieu se placera plus bas, au milieu de la jambe, et un peu en arrière ; le troisième se placera sur le pied, mais plus en haut. Vous prendrez ensuite une ficelle de votre hauteur (le fouet conviendrait bien) et vous la passerez dans l'intervalle ménagé entre les deux mains, puis par dessous le second clou des jambes et enfin par dessus le troisième pour retomber entre les deux pieds.

Si vous mettez le bout de cette corde sous votre pied, le singe étant en bas, et que vous teniez l'autre bout dans la main, chaque fois que vous la tendrez, le singe aura les jambes allongées ; en la relâchant, ses jambes attirées par le caoutchouc remonteront le long de la corde ; en tendant ensuite la corde, les bras remonteront à leur tour et le singe grimpera ainsi jusqu'à votre main.

Dernière observation : il ne faudra pas oublier de couper et river vos clous et de peindre le singe des deux côtés.

— 143 — PLANCHE XXXXI

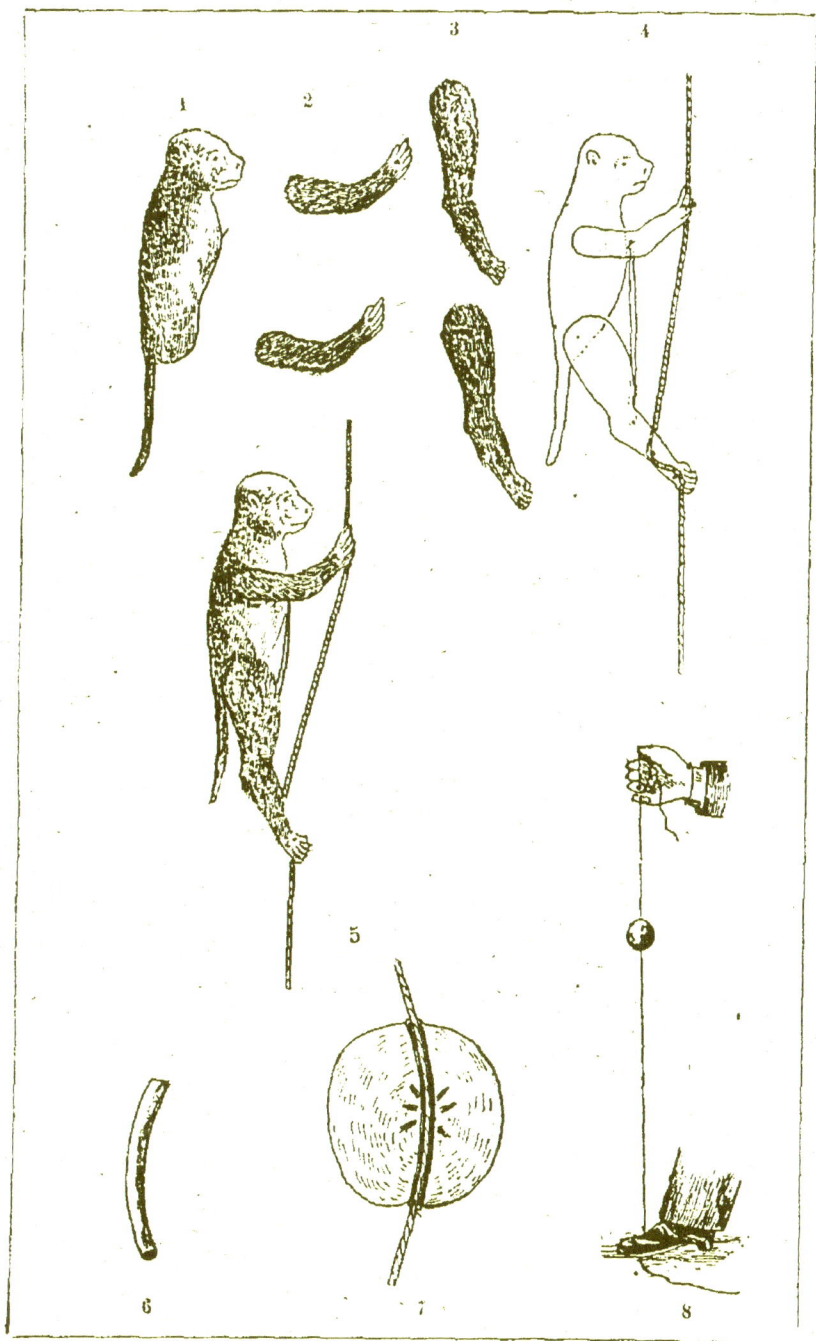

LA POMME OBÉISSANTE (*Pl. XXXXI*)

Dans l'amusette précédente, le singe grimpait, dans celle-ci une pomme traversée par une ficelle, qui par son poids devrait descendre rapidement une fois abandonnée à elle-même, va, au contraire, s'arrêter à volonté. Pour cela une petite préparation est nécessaire : il faut vous procurer un petit tube de la hauteur de la pomme (fig. 6) et légèrement cintré, que vous introduisez dans le fruit et dans lequel vous faites passer une ficelle de votre hauteur (fig. 7) En mettant un bout de la ficelle sous votre pied et en tenant l'autre à la main vous obtenez ces deux résultats : si la ficelle n'est pas tendue, la pomme glissera par terre, dans le cas contraire, elle restera immobile. Il vous sera donc facile, en tenant la ficelle lâche et tendue tour à tour de la faire obéir à votre commandement (fig. 8).

Nota. — Le petit tube n'a pas besoin d'être plus large que la ficelle, pourvu qu'elle glisse librement c'est suffisant. Vous pouvez le confectionner avec un petit roseau légèrement courbé, ou un débris de jouet de cuivre de même forme.

ESCAMOTAGE D'UN SOU (*Pl. XXXII*)

Ce n'est pas précisément un escamotage que nous allons vous montrer, mais bien un truc qui aura l'air d'un escamotage. Vous vous procurerez un sou percé au bord et vous y attacherez une petite ficelle. Voilà le truc. Maintenant comment vous en servirez-vous ? C'est bien facile. Vous vous attacherez cette ficelle au-dessus du coude droit de façon à ce que, le bras tendu, le sou soit juste à votre poignet, caché par votre manchette (fig. 1). Pour faire le tour, vous prenez le sou avec le pouce et l'index de votre main droite (ou vous le placez ainsi de la main gauche), et comme la ficelle est plus courte que votre avant-bras tendu, vous

pliez le coude. Vous montrez alors le sou en dissimulant la ficelle sous votre main (fig 2), et le plaçant dans la main gauche ouverte, vous annoncez que vous allez le faire disparaître. Vous le couvrez alors légèrement avec le bout des doigts et d'un mouvement rapide vous allongez votre bras disant : Disparais ! Ce mouvement laisse libre le sou tendu qui, attiré par la ficelle trop courte, rentre dans la manchette. Pour recommencer le tour, il faut évidemment reprendre le sou dans la manchette à l'insu des assistants.

On peut aussi escamoter le sou sans trou, mais pour celà il est besoin d'une certaine adresse. Vous mettez le sou entre le pouce et l'index, et tournant votre main en dedans vous faites ce geste, connu dans les pensions, qui consiste à faire claquer son doigt contre son pouce pour demander à sortir (fig. 3). Le sou propulsé par le doigt va se réfugier dans la manche. Il est nécessaire évidemment que la manche soit un peu large. Avec un peu de pratique cet escamotage peut se faire à coup sûr.

LE TOUR DU VERRE (*Pl. XXXXII*)

On sait que toutes les années, au jour de l'an, les camelots vendent sur les boulevards une amusette nouvelle, toujours ingénieuse et qui coûte peu cher. L'année dernière elle paraissait surprenante. Voici ce que c'était.

Le camelot étendait sur sa table une feuille de papier blanc, sur laquelle il plaçait un sou et un gobelet en verre. Couvrant le verre avec un mouchoir ou une petite boîte en carton, il le posait sur le sou, puis relevant le mouchoir ou la boîte, il faisait remarquer que le sou avait disparu. Un moment après, il recouvrait de nouveau le verre et l'enlevant, il montrait que le sou était revenu (fig. 4).

L'expérience paraissait incompréhensible et pourtant

— 147 — PLANCHE XXXXII

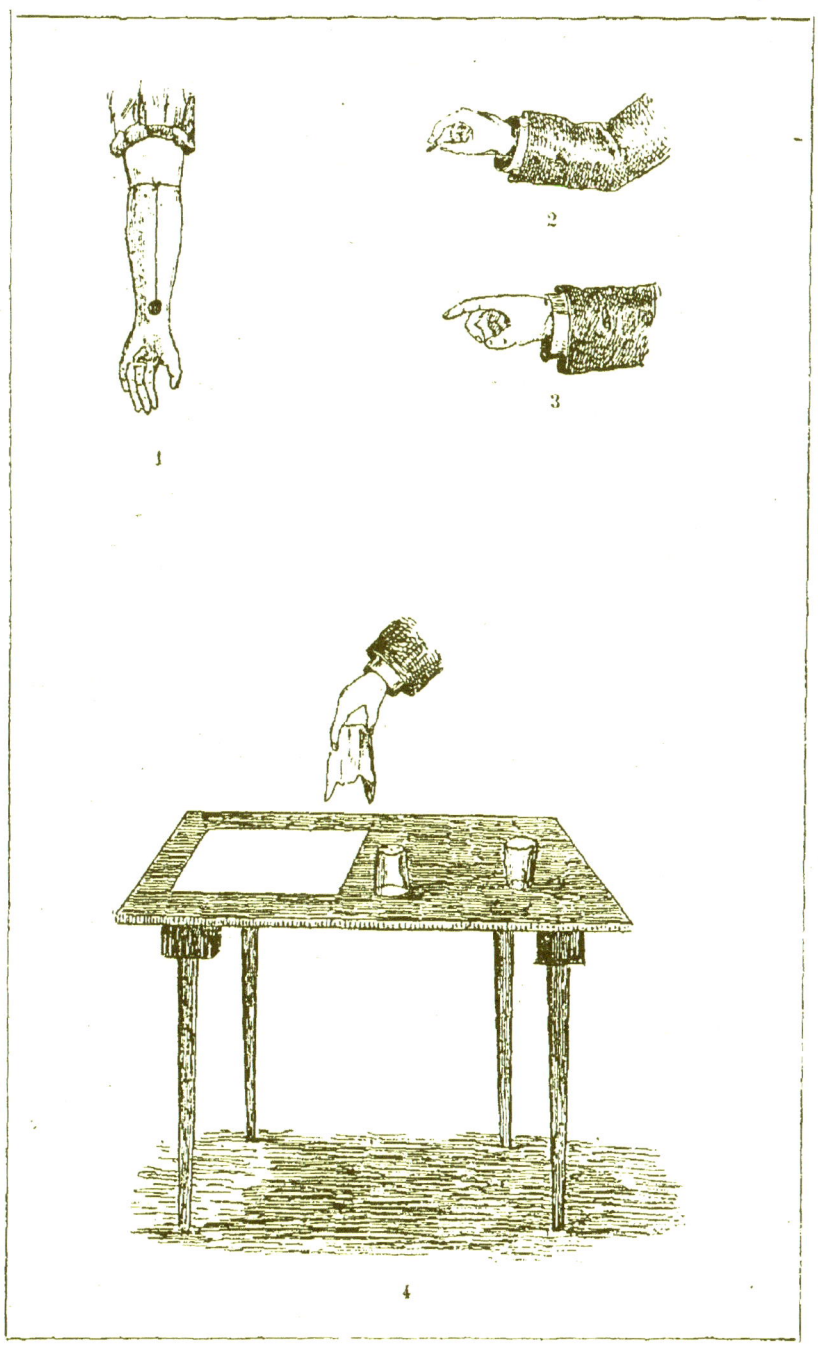

elle était très simple. L'ouverture du verre était bouchée à l'aide d'un peu de gomme, par un morceau de papier blanc qui prenait exactement son contour. Cette supercherie ne se voyait pas, quand le verre était placé sur la feuille de papier blanc, et comme on l'eût découverte s'il avait levé le verre, il le recouvrait d'abord avant de s'en servir avec un mouchoir ou une boîte. Il est maintenant facile de comprendre que lorsqu'il plaçait le verre sur le sou, celui-ci devenait invisible puisqu'il était caché par le papier blanc collé à l'ouverture du verre.

D'autres, plus ingénieux, faisaient ceci : En recouvrant le verre avec le mouchoir, ils glissaient invisiblement sur celui-ci un autre sou dissimulé dans la main, et quand ils relevaient le mouchoir, ils faisaient croire qu'ils avaient fait remonter dessus le verre le sou qui se trouvait dessous. Pour le faire reparaître dessous, ils l'escamotaient en replaçant le mouchoir, et déplaçant le verre recouvert ils montraient qu'il était revenu dessous.

L'opération est, comme on le voit, des plus faciles et vraiment surprenante... pour qui n'en connaît pas le secret.

LES TRESSES (*Pl. XXXIII*)

Avec des ficelles, des joncs, de l'osier et même des cheveux on confectionne des tresses, ce n'est pas bien difficile, mais encore faut-il savoir et nous allons vous l'apprendre.

Tresses à trois brins

Vous prenez trois brins de jonc par exemple, et vous les attachez d'un côté avec une ficelle que vous fixez à un clou. puis vous procédez ainsi (fig. 1).

Passer le 3 par dessus le 2.
 le 1 par dessus le 3.
 le 2 par dessus le 1.
 le 3 par dessus le 2.
 le 1 par dessus le 3.
 le 2 par dessus le 1.
 le 3 par dessus le 2 et ainsi de suite.

La figure n° 2 montre la tresse plus serrée.

Tresses à quatre brins

Avec quatre brins de jonc ajustés de la même manière vous procédez ainsi (fig. 3) :

Passer le 2 par dessus le 3 et le 4.
 le 3 par dessous le 1.
 le 1 par dessous le 3 et par dessus le 4 et le 2.
 le 4 par dessous le 2 et le 1 et par dessus le 3.
 le 2 par dessous le 1 et le 3 et par dessus le 4.
 le 3 par dessous le 4 et le 2 et par dessus le 1.
 le 4 par dessous le 2 et le 1 et par dessus le 3,
 et ainsi de suite.

La figure n° 4 montre la tresse plus serrée.

Ces explications paraissent difficiles au premier abord mais au bout d'un ou deux essais, on arrivera à faire des tresses sans se tromper.

DESSINS SUR LES FRUITS (*Pl. XXXXIII*)

Cet amusement est facile à faire, mais il demande un certain temps avant de produire un résultat. Vous découpez sur une feuille de papier un petit dessin ou un nom assez court : comme Marie, Louis, Jean etc., et vous collez cette découpure sur un fruit vert, encore à l'arbre : une

— 151 — PLANCHE XXXXIII

poire, une pomme, une pêche. La colle dont vous vous servirez sera de la gomme arabique, qui se dissoudra moins à l'eau que la colle de pâte. Le fruit mûrira, malgré cette superposition et se colorera aux rayons du soleil, excepté dans les endroits réservés par la découpure. Quand vous jugerez qu'il est suffisamment mûr, ce qu'indiquera sa coloration, vous le cueillerez et avec un peu d'eau vous enlèverez la découpure. On distinguera alors sur le fruit l'image de cette dernière qui apparaîtra plus pâle, verte, au milieu de la peau colorée par le soleil (fig. 2).

LE PAPIER ÉLECTRIQUE

Il n'est pas un enfant qui ne se soit amusé à frotter sur son bras, un morceau d'ambre ou de cire à cacheter ou même un tube de verre pour l'électriser, et lui faire attirer des barbes de plume ou des petits morceaux de papier léger. Cette expérience peut se faire d'une autre manière en électrisant une feuille de papier gris commun. Si vous la chauffez devant le feu et la frottez ensuite vivement sur votre vêtement de drap, elle aura les mêmes propriétés que la cire à cacheter, l'ambre ou le verre et attirera à elle les duvets, les barbes de plumes, la moëlle de sureau, le papier à cigarettes, etc. Vous pourrez aussi appliquer cette feuille de papier sur un mur ou sur une planche et elle s'y maintiendra pendant quelques instants.

Cette expérience dans laquelle il n'entre aucune supercherie peut être suivie d'une autre, où l'électricité mise en avant n'est nullement mise en jeu.

L'ORACLE ÉLECTRIQUE

Pour cela, vous préparez une vingtaine de petits papiers glacés, du papier à lettre par exemple, et sur lesquels

vous écrivez avec du lait bien pur des réponses vague dans ce genre :

Peut-être ! — Si vous voulez ! — A coup sûr ! — Probablement. — Avec plaisir ! — Naturellement ! etc.

— En un mot des réponses qui peuvent convenir à toutes les questions, comme .

— Irai-je me promener ? — Aurai-je des prix? — Mon cousin m'aime-t-il ? etc., etc.

Vous préparez en outre un morceau de drap noir, que vous avez enduit préalablement de poudre de charbon.

Vous faites choisir alors par un des assistants, un des petits papiers préparés qui lui semblent complètement blanc et vous lui dites de faire tout bas une question, en regardant le papier fixement. — Vous expliquez alors que votre papier magnétisé reçoit communication de la pensée que vous avez eue, et qu'à l'aide de l'électricité vous allez y faire réponse.

Vous reprenez alors le petit papier, et le posez sur une table, puis, sous prétexte de l'électriser, vous le frottez avec votre morceau de drap préparé, aussitôt les lettres écrites avec le lait apparaissent et comme le papier est glacé, la poudre de charbon ne le noircit pas.

LES TROIS VERRES

Amusette facile. Vous placez trois verres en ligne sur une table, et vous faites remarquer celui qui se trouve au milieu. Vous annoncez alors que sans y toucher, il va se trouver à droite, à gauche, à volonté. Si l'on indique la gauche, vous prenez le verre de gauche et le placez après celui de droite. Le verre du milieu se trouve donc placé à gauche. Si l'on indique la droite, c'est le verre de droite que vous placez après le verre de gauche. De toutes façons, *vous n'avez pas touché* au verre du milieu. Il est important de bien poser la question et d'éviter de dire que le verre va se déplacer.

LES ENCRES SYMPATHIQUES

On appelle encres sympathiques des liquides incolores avec lesquels on écrit sans laisser de traces sur le papier. L'action de l'air, de l'eau, de la chaleur en fait reparaître l'écriture de diverses couleurs, suivant le liquide employé.

Nous allons donner la recette de quelques-unes :

Le jus d'oignon donne la couleur . . .	noirâtre.
Le jus de citron — . . .	brune.
Le jus de cerises — . . .	verdâtre.
Le vinaigre fort ou l'acide acétique . .	rouge pâle.

Il y en a bien d'autres, mais elles se fabriquent avec des produits chimiques qu'il serait dangereux de confier aux enfants.

Pour se servir de ces encres, on trempe une plume neuve dans le liquide et l'on écrit ou l'on dessine sur du papier blanc. Quand l'encre est sèche, on ne voit aucune trace sur le papier; mais si on l'expose à la chaleur, l'encre apparaît en noir, brun, vert ou rouge, suivant le liquide employé.

Il est facile maintenant de s'imaginer les combinaisons amusantes que l'on peut faire. Par exemple, on peut écrire avec de l'encre ordinaire une lettre insignifiante, et entre les lignes en écrire une autre avec de l'encre sympathique; ou bien faire répondre à une question en faisant choisir la réponse dans des papiers blancs sur lesquels on l'aurait préalablement écrite avec de l'encre sympathique.

On peut aussi dessiner un petit paysage en combinant les encres de diverses couleurs. On tracerait le dessin avec le jus d'oignon qui donne la couleur noire; le jus de cerises donnerait une teinte verte aux arbres; le vinaigre teinterait de rouge le toit des maisons; et le jus de citron rendrait en brun les ombres, les barrières et les troncs d'arbres.

Le dessin terminé et parfaitement sec serait invisible sur le papier blanc et n'apparaîtrait qu'exposé à la chaleur.

Avec une autre encre sympathique qu'on peut se procurer chez les papetiers et qui est composée de chlorure de cobalt dissous dans trois fois son poids d'eau de pluie, on peut faire un ciel bleu très pur, et si l'on ajoute à ce liquide quelques centigrammes de chlorure de nickel, on obtient un vert émeraude qui donnera de la valeur au vert pâle obtenu par le jus de cerises.

Une autre récréation peut aussi se faire avec une forte dissolution d'alun de roche. Vous écrivez avec ce liquide sur du papier buvard ou sur un papier peu collé. Quand l'encre est sèche, vous trempez le papier dans l'eau. Le papier mouillé devient alors plus foncé, excepté dans les endroits où se trouve l'encre sympathique qui garde la couleur du papier sec.

AMUSETTES AVEC LES CHIFFRES

AMUSETTES AVEC LES CHIFFRES

Il n'est pas besoin d'être grand mathématicien pour faire une addition, une soustraction et une multiplication, la division n'est même pas nécessaire ; — c'est pourquoi nous n'avons pas hésité à consacrer un chapitre aux amusettes faites avec les chiffres. Bien entendu, nous les avons choisies très simples et nous ne nous sommes pas égaré dans des explications abstraites. Les professeurs de nos jeunes lecteurs s'en chargeront.

LE NOMBRE 37

Demandez à un camarade d'écrire trois chiffres semblables dont vous prenez connaissance et dites-lui que vous allez immédiatement lui faire une multiplication dont le produit sera composé de ces trois chiffres. Par exemple, il a écrit 888 ; immédiatement vous lui dites, c'est le produit de 37 par 24.

$$\begin{array}{r} 37 \\ 24 \\ \hline 148 \\ 74 \\ \hline 888 \end{array}$$

Il est évident que vous ne ferez pas de tête cette multiplication, il vous faudrait pour cela une grande mémoire, sans compter que vous pourriez vous tromper.

Le moyen que je vais vous indiquer est plus simple, plus facile ; il ne demande que de connaître la table de multiplication jusqu'à trois et de retenir le nombre 37. — Ainsi, dans l'exemple précédent, les trois 8 multipliés par 3 donnent 24. — Vous pouvez affirmer que 37 a été multiplié par 24 pour obtenir le produit 888.

Il vous est facile d'essayer sur les autres chiffres, la table suivante va vous le prouver :

37	37	37	37	37	37	37	37	37
3	6	9	12	15	18	21	24	27
111	222	333	444	555	666	777	888	999

LE NOMBRE 73

L'expérience suivante ne pourra pas se faire si rapidement mais n'en sera pas moins curieuse. Elle repose sur la propriété du nombre 73 qui, multiplié par un des nombres de la progression arithmétique 3, 6, 9, 12, 15, 18, 21, 24 et 27, donne des produits terminés par un des dix premiers chiffres 1, 2, 3, 4, etc., mais dans un ordre renversé eu égard à celui de la progression. Ainsi 73, multiplié par 3 donnera un total dont le dernier chiffre sera 9 ; — multiplié par 6, il sera 8, et ainsi de suite.

Pour faire cette récréation, vous procéderez ainsi :

Vous écrirez sur neuf petits cartons chacune des sommes suivantes :

219 — 438 — 657 — 876 — 1095 — 1314 — 1533 — 1752 — 1971

Et vous direz que si l'on vous nomme le dernier chiffre de chaque somme, vous nommerez la totalité de la somme.

Voici comment vous opérez : Supposons que l'on vous dise 6. Vous compterez secrètement sur vos doigts la progression 3, 6, 9, 12, vous vous arrêterez là, puisqu'il y a encore 6 nombres pour arriver à la fin de la progression.

Et prenant un papier, vous ferez l'opération suivante :

$$\begin{array}{r} 73 \\ 12 \\ \hline 146 \\ 73 \\ \hline 876 \end{array}$$

C'est 876 qui est le nombre que vous indique le chiffre 6.

La petite table suivante vous indiquera mieux le nombre que vous devez choisir pour multiplier 73 et obtenir le produit demandé :

Chiffre annoncé :	1	2	3	4	5	6	7	8	9
Nombre multiplicateur :	27	24	21	18	15	12	9	6	3

Et voici enfin le résultat de toutes les opérations :

73	73	73	73	73	73	73	73	73
3	6	9	12	15	18	21	24	27
219	438	657	876	1095	1314	1533	1732	1971

Relisez avec soin ces indications, faites plusieurs fois ces petites opérations et vous verrez que cette récréation est très simple et paraît surprenante, car personne ne pourra deviner comment vous vous y prenez.

LE NOMBRE 9. — LE CHIFFRE DEVINÉ

1º Vous priez un camarade d'écrire un nombre quelconque ; plus il sera grand, plus l'expérience sera intéressante.

2º Quand le nombre est écrit, vous le faites reproduire en sens contraire au-dessous et vous faites soustraire l'un de l'autre.

3º Vous faites multiplier le produit de cette soustraction par un chiffre ou un nombre quelconque laissé à la volonté de celui qui fait le calcul. Il obtient ainsi un dernier produit.

4º Alors, vous le priez d'enlever un chiffre de ce produit, pourvu que ce ne soit pas un zéro, et d'additionner les chiffres qui restent.

5o Enfin vous lui demandez de vous nommer ce dernier total et immédiatement vous lui dites le chiffre qu'il a enlevé.

Tout le secret de cette curieuse récréation est dans ceci : — La différence entre un nombre et ce même nombre renversé est toujours un multiple de 9; et le produit de cette différence par un nombre quelconque donne encore un multiple de 9.

Or la dernière opération que vous avez faites (l'addition du produit de votre multiplication) vous a donné un multiple de 9; en enlevant un chiffre, ce multiple ne s'y trouve plus, il vous est donc facile de trouver le chiffre qui le rétablirait, et celui-là c'est le chiffre enlevé.

Un exemple vous fera mieux comprendre et, pour le rendre plus saisissant, nous choisirons un nombre de huit chiffres.

Nous posons ce nombre	65472431
Étant retourné, il donne	13427456
Dont la différence est.	52044975
Nous multiplions ce produit par. .	24
	208179900
	104089950
Dont le produit est	1249079400
En additionnant ce produit .	1
	2
	4
	9
	0
	7
	9
	4
	0
	0
Vous obtenez ce nombre . .	36 multiple de 9.

Or, si l'on a enlevé le chiffre 7, par exemple, le produit qui vous sera annoncé sera 29; aussi, pour amener le premier multiple de 9 au-dessus de ces nombres, il vous faudra ajouter 7, qui est le chiffre enlevé.

Vous pouvez faire la même expérience sans la multiplication, en faisant additionner la différence des deux nombres retournés.

```
Ainsi. . . . . . . . . . . . .   5
                                 2
                                 0
                                 4
                                 4
                                 9
                                 7
                                 5
Total . . . . . . . . . . .  36 multiple de 9.
```

On peut, du reste, commencer par celle-là, puis en faire une autre avec la multiplication.

Observation importante. — Il faut bien avoir soin de recommander de ne pas enlever le zéro; si l'on avait enlevé un 9, le produit serait encore un multiple de 9 qui vous indiquerait que c'est le chiffre 9 qui a été enlevé; ainsi, dans notre exemple, le total est 36, et si l'on a enlevé 9, on vous annoncerait 27, autre multiple de 9.

AUTRE FAÇON DE FAIRE

Tous les nombres multipliés par 9 donnent un total dont les chiffres, additionnés les uns avec les autres, amènent toujours un nombre qui est multiple de 9.

Nous allons en donner trois exemples :

654	3791	274563
9	9	9
5886	34119	24719067
		2
		4
		7
	3	1
5	4	9
8	1	0
8	1	6
6	9	7
27	18	36

27, 18 et 36 sont des multiples de 9.

Ceci étant posé, voici la récréation qu'on peut faire :

On écrit sur des petits cartons, une vingtaine, par exemple, un nombre qui est multiple de 9. — Pour obtenir ces nombres, vous multipliez une somme quelconque par 9 et vous gardez le produit.

Ainsi, les produits donnés dans l'exemple précédent peuvent vous servir et, additionnés ensemble, donneront toujours un total qui, additionné, produira un multiple de 9.

$$\begin{array}{r} 5886 \\ 34119 \\ \hline 40005 = 9 \end{array} \qquad \begin{array}{r} 40005 \\ 24719067 \\ \hline 24759072 = 36 \end{array}$$

En voici quelques-uns : 117 — 126 — 162 — 207 — 216 — 252 — 261 — 306 — 315 — 360 — 432, etc., etc.

Ces nombres étant inscrits sur des cartons différents, vous les distribuez et vous priez une des personnes d'en additionner deux ensemble.

$$\text{Soit} \ldots \ldots \ldots \begin{array}{r} 432 \\ 360 \\ \hline 792 = 18 \end{array}$$

Vous priez alors la personne d'additionner les chiffres du produit en supprimant un chiffre, pourvu que ce ne soit pas un zéro, et de vous donner le total de l'addition. Après quoi vous lui direz le chiffre qu'elle a supprimé.

Si, par exemple, elle vous annonce 16, vous lui direz qu'elle a supprimé 2, qui est le chiffre nécessaire pour arriver au prochain multiple de 9, qui est 18.

Au lieu de deux cartons, vous pouvez en faire additionner trois, quatre, cinq, autant que vous voudrez, et le résultat sera toujours le même.

$$\begin{array}{r} 117 \\ 126 \\ 216 \\ 261 \\ 315 \\ \hline 1035 = 9 \end{array}$$

Quand on n'a pas la clef de cette récréation, elle paraît très surprenante.

L'ADDITION PRÉVUE

Cette récréation est bien connue, mais nous trouvons utile de la rappeler. Il s'agit de donner le total d'une addition de six nombres avant d'en avoir établi les sommes. Ce total est toujours le même. — Si les sommes sont de trois chiffres c'est 2997 — de quatre : 29997 — de cinq : 299997 et ainsi de suite.

Vous écrivez d'abord le total sur un papier que vous pliez.

Puis vous faites écrire une première somme, soit .	1478
A votre tour, vous en mettez une seconde.	8521
On en met une troisième	5462
Et vous, une quatrième.	4537
On en ajoute une cinquième.	7825
Et vous, une dernière.	2174
Vous faites additionner	2999

— 166 —

Vous dépliez alors votre papier qui dévoile la même somme.

Le secret de cette récréation est celui-ci : La somme que vous ajoutez sous chacune de celles qui vous est posée doit étant additionnée avec l'autre donner le total de quatre 9.

Nombre posé 1478
Nombre ajouté. 8521
 Total. 9999

Si l'on ne faisait qu'une addition de deux nombres, le secret serait vite découvert.

Mais l'on peut aussi modifier le total en modifiant le nombre des sommes. Ainsi en faisant l'addition de quatre sommes le total devient : 19998.

EXEMPLE :

Nombre posé 2781
Nombre ajouté. 7218
Nombre posé. 3804
Nombre ajouté. 6195
 Total. 19998

Et si au lieu de six nombres, on en met huit, le total est encore plus modifié et devient : 39996.

EXEMPLE :

Nombre posé 6781
— ajouté 3218
— posé 4352
— ajouté. 5647
— posé 8934
— ajouté. 1065
— posé 2478
— ajouté 7521
 39996

Remarquez que tous ces totaux forment le multiple de 9 — 36. —

```
   2              1      3
   9      9      9      9
   9      9      9      9
   9      9      9      9
   7      9      8      6
  ──     ──     ──     ──
  36     36     36     36
```

On peut donc varier les totaux suivant le plus ou moins de nombres que contient l'addition.

 Pour deux sommes c'est 9999
 Pour quatre. 19998
 Pour six 29997
 Pour huit. 39996

Et ainsi de suite.

LE VOLEUR DE POIRES

Un propriétaire rural avait un domestique intelligent mais passablement gourmand. Comme il se méfiait de lui, il avait fait faire un fruitier carré, isolé au milieu de la chambre, de façon à pouvoir s'assurer en tournant autour qu'il ne lui manquait aucun fruit. Un beau jour ayant reçu en cadeau un panier de trente-deux poires de bon chrétien, il les rangea dans son fruitier sur la tablette supérieure et dans un ordre tel que toute soustraction serait vite reconnue. En effet sur chaque face on pouvait compter neuf poires, comme on peut s'en assurer par le tableau suivant :

```
┌─────────────┐
│ 1    7    1 │
│             │
│ 7         7 │  = 32
│             │
│ 1    7    1 │
└─────────────┘
```

Tous les jours, le propriétaire faisait sa ronde et constatait avec plaisir que chaque face du fruitier montrait tou-

jours les neuf poires. Cependant le gourmand domestique ne se faisait pas faute d'y toucher et de telle façon qu'il parvint à en enlever douze sans que son maître s'en aperçut, puisqu'il trouvait toujours neuf poires sur chaque face de son fruitier.

Comment s'y prenait-il ?

Tout d'abord disons qu'il en prenait toujours quatre à la fois.

La première fois, comme il n'en restait que 28, il les disposa ainsi :

2	5	2
5		5
2	5	2

= 28

Il y avait donc toujours neuf poires sur chaque face.

La seconde fois, il n'en restait que 24 il en prit quatre et disposa les autres ainsi :

3	3	3
3		3
3	3	3

= 24

La troisième fois il en prit encore quatre et plaça le reste de cette façon :

4	1	4
1		1
4	1	4

= 20

Le propriétaire trouvait toujours son compte.

Le malheur voulut que le gourmand ne sut pas s'en tenir là et négligea la fois suivante de compter les faces du fruitier, ce qui fit découvrir le larcin. Le propriétaire lui reprocha sa gloutonnerie, et le domestique eut beau dire qu'il n'en avait pris que quatre à la fois, jamais le propriétaire ne voulut le croire, ne connaissant pas les propriétés du chiffre 9 et de ses multiples.

LE CARRÉ MAGIQUE

Vous proposez de faire un carré magique avec les 9 premiers chiffres de façon en ce qu'en les additionnant on trouve 15 de tous côtés même en biais.

Voici comment les chiffres doivent être placés :

4	9	2
3	5	7
8	1	6

Cette disposition donne en effet :

Horizontalement :	4 9 2	=	15	
	3 5 7	=	15	
	8 1 6	=	15	
Perpendiculairement :	4 3 8	=	15	
	9 5 1	=	15	
	2 7 6	=	15	
Et en biais :	4 5 6	=	15	
	8 5 2	=	15	

Pour faciliter cette récréation, écrivez d'avance sur des petits carrés de papier les neuf premiers chiffres et donnez-les à disposer. Cela sera plus commode que de les faire écrire.

UNE DEVINETTE

Deux camarades sont en promenade, ils ont chacun dans leur poche une somme différente en pièces d'un franc. L'un d'eux dit à l'autre : si tu me donnes une de tes pièces de monnaie j'en aurai moitié plus que toi et si, au contraire, je t'en donne une, nous en aurons autant l'un que l'autre.

Combien chacun avait-il de pièces ?

L'un avait sept francs et l'autre cinq.

Si le second avait donné un franc à son camarade, il lui serait resté quatre francs et l'autre en aurait eu huit.

Tandis que si le premier en avait donné un au second chacun d'eux en aurait eu six.

LE BIJOUTIER INDÉLICAT

A défaut de diamants vous vous procurez treize jetons ou treize pièce de monnaie et vous dites ceci :

Une dame porta un jour chez un bijoutier treize diamants et le pria de les monter en croix. — Je veux, dit-elle, qu'il y ait neuf diamants sur la tige et qu'en comptant en remontant, il y en ait aussi neuf en tournant vers les bras de la croix

soit :

```
        o
        o
        o     o |o  o    o  o |o
        o       -o-  o
        o        o   o
        o        o   o
        o        o   o
        o        o   o
        o        o   o
        ─        ─   ─
        9        9   9
```

Le bijoutier n'était pas honnête homme, il vola deux diamants et cependant, en comptant, il y avait toujours neuf diamants aux endroits indiqués. Comment s'y prit-il ?

Voici la solution de cette supercherie :

```
              o         o
     o  o  o  o     o  o     o  o
              o         o     o
              o         o     o
              o         o     o
              o         o     o
              o         o     o
              o         o     o
              o         o     o
             ───       ───   ───
              9         9     9
```

LES DÉS

Vous faites jeter deux dés sur la table et vous priez de compter les points de ces deux dés. Ceci fait, vous dites à la personne de prendre un des deux dés, n'importe lequel et de regarder le point de dessous puis de l'ajouter au premier nombre. Enfin vous lui faites jeter ce même dé et vous lui dites d'ajouter le nombre qu'il amène à celui qu'il a déjà. Après quoi vous lui dites le total qu'il a obtenu et qu'il connaît lui seul.

Supposez qu'en jetant ses dés il ait amené 4 et 2, ce qui fait 6. Il retourne le 2 par exemple et trouve 5 qu'il ajoute au nombre obtenu 6, ce qui fait 11.

Il rejette ensuite ce même dé et amène 5 si vous voulez. — Ce 5 ajouté au dernier produit 11 fait 16.

C'est ce nombre là que vous devez deviner.

Pour cela vous n'avez qu'à regarder les points des dés après la dernière opération et à y ajouter mentalement 7. Le total que vous amènerez sera invariablement le nombre cherché.

Ainsi dans l'exemple précédent les points des deux dés

quand on a jeté le second dé, la deuxième fois sont 4 et 5 — en y ajoutant mentalement 7 vous obtenez 16 qui est le total cherché.

Si au lieu du 2 on avait retourné le 4, il y aurait eu 3 au-dessous ce qui eut donné 7. — En rejetant ce dé, s'il avait encore amené 5 cela eut donné 12 — et les points visibles eussent été 2 5. En ajoutant 7 vous auriez obtenu 14, qui est le total obtenu aussi par le joueur.

Points amenés :	2 4	=	6
Le dé amenant 4 retourné	3	=	3
Le dé rejeté amenant	5	=	5
	Total		14

Si, quand on rejette le second dé on amène tout autre point que 5. Le résultat est le même.

Prenons un autre exemple.

Points amenés :	5 6	=	11
Le 5 retourné amène	2	=	2
Le dé rejeté	4	=	4
	Total		17

Les dés restant visibles ont ces deux points : 6 et 4 qui ajoutés à 7 font 17.

Il faut avoir soin en faisant cette récréation de ne pas déranger les dés jetés avant d'y avoir jeté un coup d'œil secret, autrement vous ne pourriez pas réussir ce petit divertissement.

LES CARRÉS BIZARRES

Pour faire cette récréation, vous commencerez par fabriquer avec une planchette de boîte à cigare ou tout autre bois léger seize petits carrés égaux. Vous pouvez également les remplacer par 16 jetons ronds.

Ensuite vous les numérotez de 1 à 16.

Ceci fait, vous les mettez en ordre quatre par quatre.

Puis vous les retournez et collez sur le dos des carrés ou des jetons des papiers de différentes couleurs savoir :

Papier rouge au dos des numéros : 1, 2, 3, 4.
Papier vert — — 5, 6, 7, 8.
Papier blanc — — 9, 10, 11, 12.
Papier bleu — — 13, 14, 15, 16.

Inutile de dire que vous pouvez remplacer le papier par de la peinture.

Voici votre jeu complètement préparé et il va servir à deux fins.

1° Le jeu des couleurs

Il s'agit de ranger ces jetons sur quatre lignes les uns au-dessous des autres de façon à ce que sur chaque ligne : horizontale, verticale et diagonale il ne se trouve qu'une seule des quatre couleurs.

Nous allons en donner un exemple, car les couleurs peuvent changer 16 fois de place.

Rouge	Vert	Bleu	Blanc
Bleu	Blanc	Rouge	Vert
Blanc	Bleu	Vert	Rouge
Vert	Rouge	Blanc	Bleu

Dans ce tableau qui peut se modifier encore quinze fois vous pouvez voir que chaque ligne horizontale, verticale et les deux diagonales ne donnent qu'une fois chaque couleur : Rouge, Vert, Bleu, Blanc.

Cette disposition n'est pas si facile à trouver qu'elle le paraît. Il faut tâtonner longtemps avant de réussir. Ne regardez pas les numéros qui sont au dos des couleurs, ils ne vous serviraient à rien. Nous allons vous enseigner une supercherie qui vous empêchera de perdre patience en cherchant naturellement votre réussite.

Donnez une valeur musicale à vos couleurs.

 Les rouges seront les DO
 Les verts seront les RE
 Les bleus seront les MI
 Les blancs seront les FA

Donc, la première ligne horizontale du tableau précédent sera DO, RE, MI, FA.

La seconde ligne est inverse par moitié : MI, FA, DO, RE.

La troisième, inverse totale de la première : FA, MI, RE, DO.

La quatrième enfin est inverse par moitié de la troisième : RE, DO, FA, MI.

Voici le tableau noté de l'exemple précédent.

Do	Re	Mi	Fa
Mi	Fa	Do	Re
Fa	Mi	Re	Do
Re	Do	Fa	Mi

Ce moyen mnémotechnique nous semble très simple, mais on peut le simplifier encore en mettant au piano un compère qui connaissant la disposition des jetons, toucherait la note une, deux, trois ou quatre fois selon la ligne horizontale où devrait se placer la couleur.

2° Le jeu des numéros

Sur le côté opposé aux couleurs, vous avez inscrit seize nombres de un à seize. Le jeu consiste à former avec ces nombres un carré qui ait quatre nombres sur chaque face et dont chaque colonne verticale, plus les deux diagonales donne à l'addition le nombre 34.

Dans ce jeu, les notes de musique seraient inutiles, il faut absolument chercher et avoir de la patience à moins de tricher, c'est-à-dire de regarder le dos des jetons et de procéder alors comme dans le jeu des couleurs.

Voici un exemple de cette combinaison qui se rapporte au tableau des couleurs indiqué précédemment.

1	5	9	13
10	14	2	6
15	11	7	3
8	4	16	12

Remarquez que les numéros de la première et de la troisième ligne sont pairs, et ceux de la seconde et quatrième impairs.

LES JETONS

Dites à une personne de prendre dans une main des jetons en nombre pair et dans l'autre d'autres jetons en nombre

impair. Ceci fait, vous lui annoncez qu'après une petite opération mathématique vous allez deviner si les pairs sont dans la main droite ou dans la main gauche. Pour cela vous lui dites de multiplier les jetons en nombre pair, par un nombre pair, 4 par exemple et les jetons en nombre impair par un nombre impair soit 5. — Vous lui faites retenir et additionner ensemble les deux produits.

Supposons qu'elle ait mis dans sa main droite 6 jetons et 3 dans la main gauche. Vous lui faites multiplier 6 par 2, ce qui donne 12 et 3 par 9, ce qui donne 27. — En additionnant 12 et 27 vous avez 39 et comme le produit est impair vous concluez que les pairs sont à droite, ce qui est exact.

Si au contraire elle a mis 5 jetons dans sa main droite et 4 dans la gauche, vous faites multiplier les 5 jetons par 2 ce qui vous donne 10 et les 4 de gauche par 5 ce qui donne 20. En additionnant ensuite 20 et 10, vous avez 30, nombre pair d'où vous concluez que les impairs sont à droite et les pairs à gauche.

En résumé le produit impair indique la main droite et le produit pair, la gauche.

LE COUP DE CENT

Retenez bien l'orthographe de ce titre et ne confondez pas coup de sang, c'est-à-dire l'apoplexie avec le coup de cent qui est un petit jeu que je vais vous montrer.

Ce jeu se joue à deux, il s'agit de nommer à tour de rôle un nombre quelconque pourvu qu'il soit moindre que onze et le premier des deux qui arrivera à 100 aura gagné. Il est défendu de rétrograder. Ainsi je dis 3 par exemple, vous pouvez dire 7, je dis 14, vous pouvez dire 24, mais vous ne pouvez pas dire 25 parce que vous auriez ajouté 11 au nombre précédemment annoncé.

Voici donc le jeu bien clairement expliqué.

Je vais maintenant vous apprendre à gagner à coup sûr.

Le nombre 11 multiplié par les 9 premiers chiffres : 1, 2, 3, 4, 5, 6, 7, 8, 9, donne toujours pour produit deux chiffres semblables.

11	11	11	11	11	11	11	11	11
1	2	3	4	5	6	7	8	9
11	22	33	44	55	66	77	88	99

Ces produits faciles à retenir vont vous servir à nommer les nombres qui vous aideront à gagner. Pour cela vous n'aurez qu'à ajouter une unité à chacun d'eux. Ainsi par exemple votre adversaire dit le nombre 36, vous dites alors 45 qui a une unité de plus que 44, produit de 4 fois 11 ; il ajoute 48, vous dites 56 puisque le produit de 5 fois 11 est de 55 etc. — Somme toute pour gagner vous ne devez pas annoncer, d'autres nombres que ceux-ci :

1, 12, 23, 34, 45, 56, 67, 78, 89.

Ce sont ces chiffres qu'il faut empêcher votre adversaire de prendre.

Maintenant si votre adversaire connaît le *truc*, vous ne pourrez gagner qu'en jouant le premier.

SIX FOIS 13 EN 12

Cette amusette repose sur un jeu de mots, ou plutôt sur une question ambiguë : – Pourriez-vous trouver six fois 13 en 12 ?

Le moyen est facile comme vous allez voir. Vous disposez d'abord vos chiffres comme ci-dessous :

1, 2, 3, 4, 5, 6, 7, 8, 9, 10, 11, 12.

Puis vous prenez six fois le premier et le dernier chiffre, et vous dites :

1 et 12 font 13
2 et 11 font 13
3 et 10 font 13 6 fois.
4 et 9 font 13
5 et 8 font 13
6 et 7 font 13

TABLE

PRÉFACE 5

Amusettes avec du papier

1. La cocotte............ 11
2. Le bateau double..... 12
3. Le bateau à cabine. .. 12
4. Le bonnet d'évêque... 12
5. La salière........... 12
6. La gamelle.......... 17
7. Le portefeuille...... 17
8. Les croix........... 17
9. Le chapeau.......... 17
10. Le bonnet de police... 18
11. La chaloupe........ 18
12. La casquette moyen âge 18
13. Le plateau.......... 23
14. La flèche 23
15. L'étoile............ 23
16. Le moulin à vent..... 24
17. L'échelle........... 24
18. Le papier magique... 27
19. Le parachute 28
20. L'encensoir 33
21. L'éventail 33
22. L'abat-jour 34
23. Le grimacier....... 34
24. Les anneaux 39
25. Le livre magique ... 40
26. Les cartes illustrées.. 45

Petits cartonnages

27. Le lit............. 49
28. L'armoire......... 50
29. La chaise......... 50
30. Le fauteuil........ 50
31. La table 55
32. Le coffret......... 55
33. Le bateau 55
34. La niche à chien... 55
35. Le pigeonnier..... 56
36. Le baquet........ 56
37. La chaire 56

Métamorphoses d'un papier

38. Le casque......... 68
39. La casserole. 71
40. La guérite........ 71
41. La lanterne....... 71
42. Le banc.......... 72
43. La pipe.......... 72
44. Le champignon... 72
45. La selle.......... 72
46. Le râtelier........ 72
47. L'abreuvoir 77
48. Le chapeau de marin. 77
49. Le phare......... 77
50. Les roues de bateau à vapeur........... 77
51. Le canot......... 78
52. L'éventail........ 78

Amusettes diverses

53. Les duellistes..... 91
54. Le double nœud... 91
55. Le sautriot....... 92
56. Le guignol....... 99
57. Dessins en pains à cacheter, 100

58. La cage à mouches...	105
59. Le sifflet champêtre...	106
60. Le noyau d'abricot...	109
61. La cigarette musicale.	109
62. La règle mélodique...	109
63. Les verres mélodieux.	110
64. La règle-cliché......	110
65. La charnière japonase	115
66. Les marrons sculptés.	116
67. Le monstre vivant.....	121
68. Les stigmates........	122
69. Le diabolique.......	125
70. Caricatures vivantes..	125
71. Le petit culbuteur...	126
72. La danse des pantins..	126
73. Les totons	131
74. Le bilboquet-canne..	131
75. Le diable	132
76. Le téléphone	132
77. Le thaumatrope.....	135
78. Les hannetons......	135
79. Avaler un couteau....	136
80. Les deux boulettes....	136
81. Les trois boulettes....	141
82. Le singe grimpeur....	141
83. La pomme obéissante	145
84. Escamotage d'un sou	145
85. Le tour du verre....	146
86. Les tresses.........	149
87. Dessins sur les fruits.	150
88. Le papier électrique.	153
89. L'oracle électrique.	153
90. Les trois verres...	154
91. Les encres sympathiques	155

Amusettes avec les chiffres

92. Le nombre 37......	159
93. Le nombre 73......	160
94. Le chiffre deviné....	161
95. Autre façon de faire.	163
96. L'addition prévue...	165
97. Le voleur de poires..	167
98. Le carré magique....	169
99. Le bijoutier indélicat	170
100. Une devinette.......	170
101. Les dés	171
102. Les carrés bizarres..	172
103. Les jetons.........	175
104. Le coup de cent.....	176
105. Six fois 13 en 12....	177

EN VENTE A LA MÊME LIBRAIRIE

Science en Famille (La). Revue illustrée de vulgarisation scientifique. — Science – Récréations. — Distractions d'amateur. — Économie domestique. Publication couronnée par la Société d'encouragement au bien. — Médaille d'honneur. — Publiée sous la direction de Charles Mendel.

Abonnement : un an :
France. 6 fr.
Union postale. 8 »

La collection complète de 1887 à 1898 forme 12 volumes. — Prix de chaque volume broché. 6 fr.

Agenda de la Science en Famille. On trouve dans cet agenda un grand nombre de renseignements généraux qui forment la partie invariable des livres de ce genre, des notions élémentaires sur les différentes branches de la science, une revue analytique des événements scientifiques de l'année, des récréations et curiosités scientifiques, etc. — Pour les amateurs de jeux d'esprit, 1,200 fr. de prix sont offerts aux devineurs des questions posées dans cet agenda. — Un vol. in-8 de 200 pages. 1 fr.

Silhouettes animées à la main (Les), par Victor-Effendi Bertrand. — Collection complète de dessins, sujets, tableaux, scènes animées que l'on peut reproduire à l'aide des mains sur un écran ou sur un mur. — Un volume in-8, contenant 65 figures et 22 dessins d'accessoires hors texte broché. 3 fr. 50
Relié genre Bradel. 6 fr.

Pupazzi Noirs (Les), par Lemercier de Neuville. — Ombres animées. - Construction du théâtre. — Machination des personnages. — Intermèdes et pièces. — 53 modèles d'ombres. — 56 planches détaillant le mécanisme. — Un volume de 310 pages. 6 fr.

Nous vendons à part les planches grandeur naturelle, prêtes à être collées sur carton ou planchettes de bois, pour l'exécution des pupazzi.
La collection. 20 fr.
La pièce. 0 fr. 25

Art de construire les ballons en papier (L'), par Eug. Fabry, ancien élève de l'École Polytechnique, professeur à la Faculté des Sciences de Montpellier. — Notions générales. — Construction d'un ballon de 0 m. 50, de 1 m., de 1 m. 50, de 2 m., de 2 m. 50 de diamètre. — Réduction des dimensions. — Gonflement des ballons. — Théorie de la construction d'un ballon. — Théorie de l'ascension. — Accessoires et parachutes. — Un volume contenant 19 planches cotées, permettant de découper facilement et scientifiquement les différentes pièces et de les assembler comme il convient. 2 fr.

Ce qu'on peut voir avec un petit microscope, par H. Coupin, docteur ès-sciences. — Une brochure de 120 pages, avec 10 planches renfermant 263 figures dessinées, d'après nature, par l'auteur. 2 fr.

Papyrographie (La), par L. de Villanova. — Étude donnant le moyen de produire des dessins en superposant des papiers d'épaisseurs différentes qui, présentés à la lumière du jour ou d'une lampe, donnent l'illusion de la photographie. — Un volume illustré de 80 dessins. 2 fr.

Manuel du collectionneur de timbres-poste, par S. Bossakièwicz. — Un volume in-12, contenant 227 figures. 3 fr.

Plantes dans les habitations, sur les fenêtres, les terrasses et les balcons (Les), par Alb. Larbalétrier, professeur à l'École d'Agriculture du Pas-de-Calais. — Un volume in-12 illustré de nombreuses gravures. 2 fr.

Papillons de France (Les), par Gustave Panis. — Ouvrage traitant de la chasse. — La classification. — La conservation. — La manière d'élever. — Les chenilles. — Les emplois des papillons dans l'industrie et les arts d'agrément. — Un volume de 320 pages, avec 4 planches hors texte. 3 fr. 50

Art d'empailler les petits animaux (L'), par Paul Combes. — Suivi d'une liste de petits animaux que l'on peut facilement se procurer en France, à l'usage des naturalistes, amateurs et collectionneurs. — Oiseaux. — Quadrupèdes. — Lézards. — Serpents. — Poissons. — Crustacés. — Un volume in-16, illustré de nombreuses gravures, broché. 0 fr. 60

Conseils aux amateurs pour faire une collection de Papillons, par Marguerite Belèze, membre des Sociétés Botaniques de France, membre de la Société archéologique de Rambouillet, suivi d'une classification méthodique qui forme une petite encyclopédie suffisante pour les jeunes gens qui veulent se livrer à cette agréable distraction. — Un volume in-16, illustré de 27 fig. 1 fr.

Ordre à la maison (L') ou conseils pratiques pour la bonne administration des affaires domestiques, par Albert Bergeret. — Un volume in-16, avec figures et tableaux hors texte, broché. 1 fr. 25

Fabrication des liqueurs et des spiritueux (Manuel pratique pour la sans distillation, par M. Ferreyrol. — Un volume in-16, de 135 pages, broché. 1 fr. 25

Falsifications des denrées alimentaires (Les), par Albert Larbalétrier. — Moyen pratique de les mettre en évidence. — Un volume in-16, avec figures. 1 fr. 25

Fourrures et Plumes, par M^{me} Louise Rousseau. — L'art de les connaître, de les porter et de les conserver. — Un volume in-8 de 124 pages avec nombreuses gravures. 2 fr.

Droit usuel (Petit traité de), par Paul Coutant, avocat à la Cour d'appel, secrétaire du parquet de la Cour de Cassation. Précédé de l'approbation de M. Liès Bodart (O. ✻ O. ✻), inspecteur honoraire de l'Instruction publique. — Un vol. broché. 1 fr. 50

Grandes lois de la nature exposées clairement (Les), par J. de Riols. — Un volume in-16. 1 fr.

Enseignement pratique et raisonné du calcul, par Ch. Pillas, à l'usage des familles et des écoles maternelles, des cours élémentaires, des écoles primaires et des lycées. — Méthode approuvée par la Société scientifique et littéraire des Instituteurs de France. — Un volume in-16, avec figures. 1 fr. 25

Dictionnaire de graphologie, par Antonin Suire.
1^{re} partie. — Psychologie, physiologie de l'écriture. — Une brochure de 80 pages. 1 fr.
2^e partie. — Reproduction en facsimile de 200 autographes d'hommes célèbres, auteurs, etc., avec notes et commentaires. — Un volume. 2 f. 50

Missel aux papillons. Le missel prêt à être enluminé avec une planche tout enluminée, pour servir de modèle. — Le tout dans un élégant cartonnage. 6 fr.

Manuscrits et l'art de les orner (Les), par A. Labitte. — Trois livres composent ce magnifique ouvrage.

Ie Le premier est consacré à un aperçu général sur les manuscrits et leur ornementation à toutes les époques.

IIe Le deuxième contient des descriptions, fac-similé et spécimens de manuscrits depuis le viiie siècle jusqu'au xviie siècle.

IIIe Le troisième traite de l'enluminure moderne. L'ouvrage forme un magnifique et fort volume in-8 jésus avec 286 reproductions, la plupart en pleine page. 20 fr.
Relié. 25 fr.

Acétylène (L'), par F. Drouin. 2e édition, revue et augmentée — Un volume in-12, avec nombreuses figures. 3 fr. 50

Éclairage à l'acétylène (L'), par L. Mathet. - Fabrication d'amateur d'un appareil pratique et sans danger pour cet usage. — Une brochure in-8, illustrée d'un dessin. 0 fr. 50

Machines à écrire (Les), par F. Drouin. - Historique, description, étude technique des principaux systèmes. Un volume in-8 jésus, illustré de 33 gravures et d'un spécimen en photogravure. 1 fr. 75

Science pratique appliquée aux arts industriels (La), par Charles Tranchant. - Recettes, formules et procédés. — Photocopie industrielle. — Un volume in-12. 1 fr.

Aspergillus Fumigatus (De l'), chez les animaux domestiques et dans les œufs en incubation, par Adrien Lucet, membre de la Société centrale de médecine vétérinaire et de la Société zoologique de France, chevalier du Mérite agricole, etc. — Ouvrage couronné par la Société centrale de médecine vétérinaire et récompensé par l'Académie de médecine. — Un volume illustré de 14 microphotographies. 3 fr.

Diabète sucré (Le), ses causes. — Ses effets. - Sa guérison, par le Dr R. H. Henri. — Une brochure in-8. 0 fr. 75

Nature et la Vie (La), par Gabriel Viaud. Régénération de l'homme, par le végétal. — Ouvrage couronné par la Société d'encouragement au bien. -- Un fort vol. in-16. 3 fr. 50

Eucalyptus et ses dérivés (L'), par Paul Combes.— 2e édition.— Un volume avec préface de Naudin, membre de l'Institut 1 fr.

Blé (Le), par Maurice Griveau. - La famille du blé. — Les origines. — La végétation. — Le grain. - La germination. - La tige. — La fleur. — La reproduction. — La terre. — Engrais et amendements. — Le labourage. — Le semis. — La moisson. — Battage. — Vannage. — Le moulin. — La boulangerie. — Un volume in-16, illustré de 15 grav. 0 fr. 50

Plantes mellifères (Les). Choix à faire pour l'élevage des abeilles, par A. Barot. — Un vol. in-16 broc. 1 fr.

Nos moutardes et leur rôle en agriculture, par A. Barot. — Un volume in-16 broché 1 fr.

Oiseaux insectivores (Les). — Utilité et protection, par Odysse Richemont. — Ouvrage ayant obtenu une médaille d'argent du Ministre de l'agriculture. — Un volume broché 0 fr. 60

Acclimatation pratique des plantes et des animaux utiles à l'industrie, aux arts et à l'agriculture, par A. Larbalétrier, avec une introduction de M. de Quatrefages, membre de l'Institut. — Un volume in-12 illustré 2 fr.

Poids anciens des villes de France (Les), par le Dr Louis Gaillardie. —

Album sous couverture cartonnée toile, comprenant 75 planches avec historique des poids appartenant aux différentes villes de France. 10 fr.

Ordres de chevalerie autorisés en France (Les), par A. Daguin — Notice sur ces ordres, législation les concernant. — Un beau volume in-8 jésus, avec 16 planches en couleurs et 200 gravures. 12 fr.

Blason (Traité élémentaire du), par Alphonse Labitte. — Un volume in-8 illustré de 562 figures explicatives et accompagné d'un vocabulaire de tous les termes propres à cette science
Broché. 3 fr. 50
Relié genre Bradel. 6 fr.

Élixir de Frigidus (L'), par Rémy. Illustrations de Maisonneuve. — Un fort volume in-4° de 184 pages, renfermant de nombreux dessins originaux, sous couverture illustrée. 7 f.50

Peu d'ouvrages atteignent au degré de curiosité que suscite le livre si original de M. Rémy : L'*Elixir de Frigidus*.
Penseur ingénieux autant qu'ironiste aimable, l'auteur nous offre l'histoire humoristique de notre petit g'obe, dans le passé et dans l'avenir et son imagination fertile a su tirer le plus avantageux parti des données acquises récemment à la science.
De charmants dessins de Maisonneuve enrichissent de leur fantaisie artistique ce conte attrayant, qui rentre dans la catégorie des meilleurs ouvrages que l'on puisse offrir comme cadeau d'étrennes.

Tap-Truyen (Contes et légendes Annamites). Récits à la bouche, par Paul d'Enjoy. — Ouvrage original comprenant 22 contes précédés chacun d'un dessin japonais hors texte. Couverture représentant une aquarelle; le tout relié à la chinoise. 10 fr.

Éléments d'une formule de l'art (Les), en harmonie et sous la dépendance de la théorie de l'infinité biologique, par Léon Arnoult. — Un volume broché in-4° écu. 3 fr.

Traité d'esthétique visuelle transcendantale fondé sur la fixation des grandes lois des trois hypostases de l'objectivité visuelle, scientifiquement ramenées à une unité ; à la première forme, par Léon Arnoult. — Un beau volume in-4° écu de 512 pages, avec 41 figures dans le texte, et 13 planches hors texte, en couleurs. 30 fr.

Caricature à travers les siècles (La), par Georges Veyrat. — Un volume orné de 72 gravures, dont 17 hors texte, couverture en deux couleurs de Choubrac. 6 fr.

Il a été tiré de cet ouvrage 25 exemplaires numérotés à la presse sur papier du Japon. 20 fr.

Chasse à tir (Traité pratique de la), par Alphonse Labitte. — Un volume broché avec gravures. 1 fr. 50

12ᵉ ANNÉE — 12ᵉ ANNÉE

LA PHOTO-REVUE

JOURNAL ILLUSTRÉ

DES PHOTOGRAPHES & DES AMATEURS

UN FRANC PAR AN

Saint-Quentin. — Imp Désiré ANTOINE

www.ingramcontent.com/pod-product-compliance
Lightning Source LLC
Chambersburg PA
CBHW071537220526
45469CB00003B/825